世界名畫家全集　何政廣主編

哥雅 Francisco Goya

藝術家出版社

西班牙偉大畫家

哥 雅
Francisco Goya

何政廣●主編

藝術家出版社

目　錄

前言

　　研究歐洲的藝術，欣賞歐洲的名畫，最好先瞭解歐洲藝術家的藝術論，更要先閱讀歐洲著名藝術家的評傳。因為在評傳裡，我們可以深入認識藝術家的思想和內在精神。最近我研讀西班牙傑出畫家哥雅的評傳，深深感受到他的藝術和他一生的革命精神，確能幫助我們研究現代藝術的勇氣。

　　在十八世紀歐洲混亂時代，有力的革命家都從民眾而起。哥雅（Francisco de Goya y Lucientes 一七四六～一八二八年）就是民眾革命當下的一位藝術家。他出生於沙拉哥沙附近村莊貧困工匠家庭，十四歲隨聖像畫家約瑟・盧森學畫，後來到馬德里拜拜雅為師，並到義大利遊學。歸國後定居馬德里，一七九五年出任聖費南度藝術學院繪畫部部長，一七九九年被聘為卡洛斯四世首席宮廷畫家。一八二四年他隱退移居法國的波爾多，一八二八年在該地去世。

　　哥雅富有愛國思想，法國的入侵使人民遭受災難，他用畫筆刻畫法國士兵槍殺西班牙起義者的現場，痛斥法國侵略者的罪行，以藝術激勵一般國民的反響。同時，哥雅雖貴為首席宮廷畫家，但另一方面他也被稱為街巷思想家，十八世紀九〇年代後，創作多反映國內矛盾和暴露社會黑暗，運用樸素有力的寫實風格，兼具深刻的批判，並巧妙運用寓意的諷刺手法。從今天收藏在普拉多美術館的哥雅偉大創作，一方面可以看到他刻畫戰爭的血腥和野蠻表現得淋漓盡致的驚心動魄傑作；另一面從他的人體和肖像畫裡又可欣賞到他堅毅而憂鬱的氣質。

　　哥雅的畫幅中，凡線條的構造和色彩的配合，盡是他生命向外的流露。他的藝術是走在時代的前面，他振興了西班牙藝術，而他的創作更對十九世紀的傑里柯、德拉克洛瓦和杜米埃等畫家的浪漫主義和寫實主義的發展產生重大影響，開創歐洲現代繪畫的新紀元。

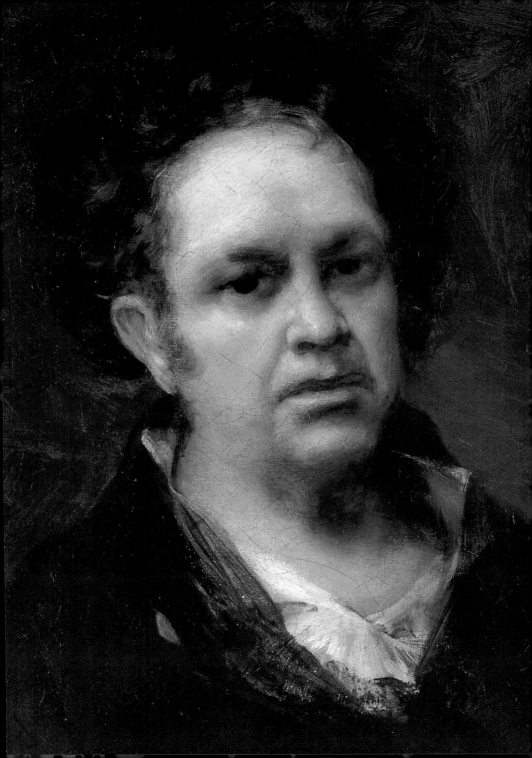

西班牙偉大畫家
哥雅的生涯與藝術

　　即使動盪不安的時代變遷，掩蓋了哥雅在歷史上的痕跡，但其繪畫作品的特色依然完整地保留下來，在後世的藝評家眼中，他的作品更代表了典型西班牙藝術風格。而這些作品的藝術特質，更啓發後代無以計數，形形色色的藝術家——跨越時空，亙古久遠。

桑吉斯‧肯特（Sanchez Canton）

　　哥雅，這位歐洲十八世紀的偉大天才畫家。其特色便藉由哥雅研究權威——桑吉斯‧肯特以上的引言，來揭開序幕，沒有任何藝術家像哥雅一般，以如此互異多樣，甚至矛盾衝突的風格，來表現自我特色。即使在西班牙繪畫演進過程中，那一段與其個人多采氣質，大相逕庭的晦暗單調畫風時期，哥雅仍不忘矗立一似非而是的獨特旗幟。因此，要想總論他自由奔放的天性，絕不是一件容易事。他已經凌越當世，航向一全新領

自畫像　1815 年
油畫畫布　46×35cm
馬德里普拉多美術館藏
（前頁圖）

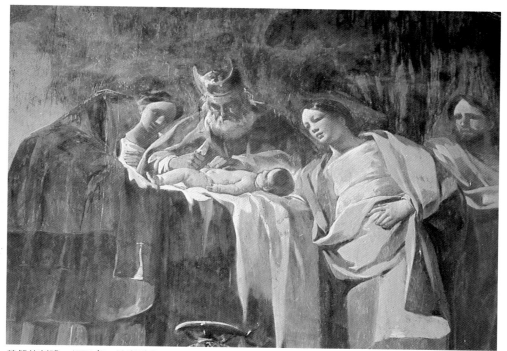

基督的割禮　1774年　油彩壁畫　306×1029cm　沙拉哥沙奧拉第修道院藏

域。而在現代繪畫派的萌芽及茁壯期間，也無人像他，扮演如此決定性的關鍵角色。

見證歷史重大事件

感謝哥雅的漫長人生，爲屬於我們時代的衆多歷史重大事件，做一親身見證。因此我們稱他的作品，是動亂與革命的畫布。他不僅親身經歷法國大革命初期的意識危機時期，體驗了巴士底監獄風暴之後的悲劇插曲，更目睹卡洛斯四世王朝的崩潰。獨立戰爭動亂頻仍的日子，他嚐過；斐迪南七世的暴君政治，他也清楚。終於，在他八十高齡時，哥雅選擇了自我放逐一途。在兩大世紀交替之界，哥雅的生命及作品均顯現獨特的

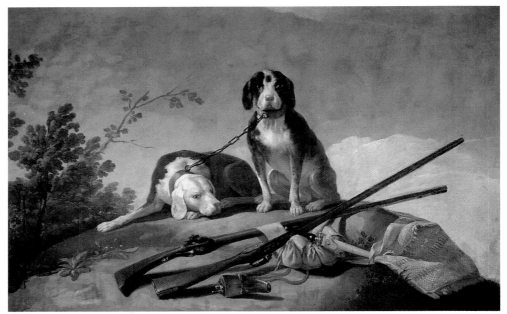

狗和獵具　　1775 年　　油彩畫布　　112×174cm　　馬德里普拉多美術館藏

象徵價值。無論繪畫或素描，其反映出的藝術性和個人特質均佔有一席之地。

　　不過，這並不代表其所投射的當代形象不夠主體化和感性化。相反的，哥雅永遠持有一股泉湧般的青年熱情。正是這股熱情，推動哥雅的生命前進。也是這股熱情，使得哥雅的作品展現不同層次的人性複雜面。當我們觀看這些畫作時，可以感受到其作品內蘊的強烈張力，迫使觀畫者一心想解開畫家的謎樣背景。

　　果然，在浪漫主義的推波助瀾下，文獻中記載的哥雅傳記，充滿了大量的想像激素。沒有任何一個畫家，像哥雅以許多的愛情故事而聲名大噪。他的風流浪漫史，也成爲他傳奇中的一部分。

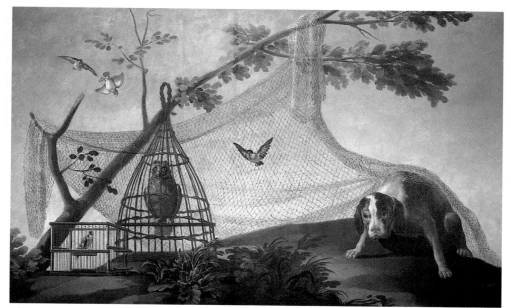

捕鳥器　1775 年　油彩畫布　112×176cm　馬德里普拉多美術館藏

哥雅傳記備受爭議

　　哥雅傳記向來備受爭議，有人視他爲一個拿破崙入侵時期的愛國者；也有人認爲他是標準的親法派；但也有人推崇其宗教情感，並頌揚他爲自由思想家。即使他在作品裏極力掩藏個人的想法，我們仍舊可以從一些奇特的符號，找到哥雅之所以被稱爲「繪畫哲學家」的蛛絲馬跡。然而，哥雅若干的版畫創作，卻彷彿在向一切關於他本身的解讀宣戰似的，刻意凸顯一些粗鄙低俗的主題。他與阿爾巴公爵夫人的風流韻事，更使所有不利於他的流言，如聲繪影，甚囂塵上。關於哥雅，最顛覆的言論，不僅來自浪漫說談家，更來自有地位藝評家的評論。爭議聲浪在所難免。因爲我們除了空握有哥雅的記事年表外，對其性格的基本面一無所知。

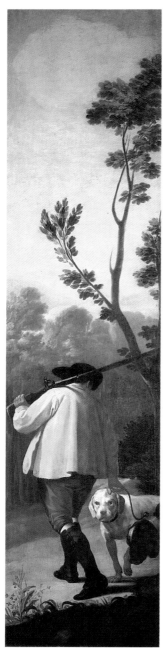
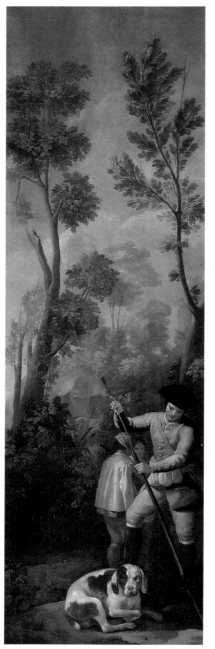

獵人與狗　1775 年　油彩畫布　262×71cm　馬德里普拉多美術館藏（左圖）

獵人裝彈藥　1775 年　油彩畫布　289×90cm　馬德里普拉多美術館藏（右圖）

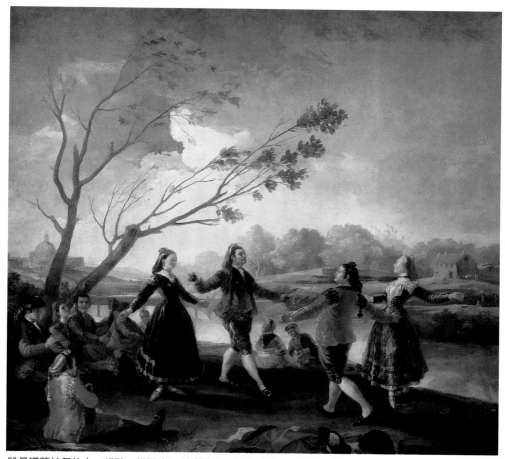

跳曼珊蕾絲舞的人　1776～1777 年　油彩畫布　272×295cm　馬德里普拉多美術館藏

　　哥雅的私人信件只有部分傳印於世，較嚴重的一個問題
是，其中一些足以澄清事實的信件段落，卻遭蓄意隱瞞。據法
蘭西斯‧佐伯特 (Franciso Zapater) 所言，哥雅與其叔馬汀的往
來信件中，就有這種情形存在。佐伯特在一八六八年出版的藝
文內幕小書，目的在指控一八五八年和一八六七年法國出版的
蒙特倫 (Mantheron) 和艾瑞特 (Iriarte) 的論評文集。依據拉法
特‧法拉利 (Lafuente Ferrari) 對哥雅的研究，這兩位法國作家

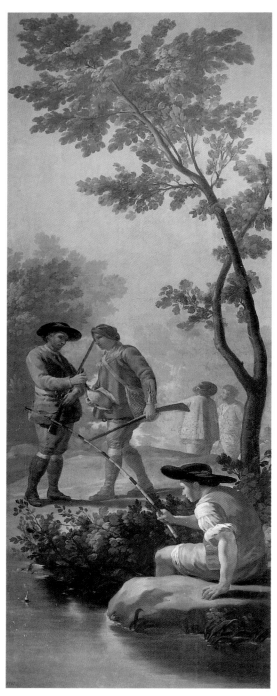

垂釣者　1775年　油彩畫布　289×110cm
馬德里普拉多美術館藏（左圖）

下午茶　1776年　油彩畫布　271×295cm
馬德里普拉多美術館藏（右頁圖）

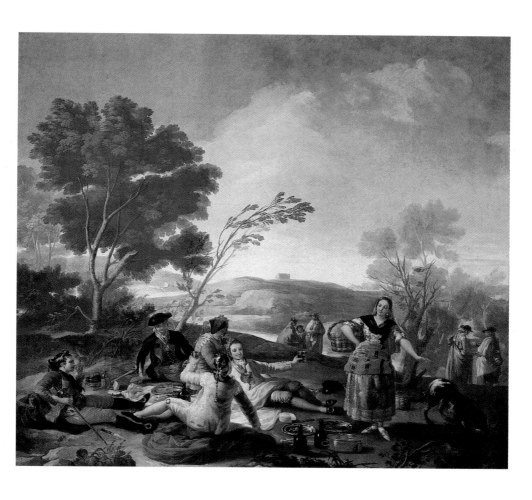

「的確稱得上是哥雅研究的書目學家，卻成為西班牙哥雅傳記
的受害者。書中所有論證，旨在挑出哥雅畫作的技巧過失，而
不能欣賞大師畫作中的意念，及其記憶中蘊涵的無價寶藏」。

創造生靈活現的人生怪獸

　　哥雅藝評家和哥雅傳記作家，之所以多以感性筆觸為文，
是因為他們從哥雅作品中，經驗了直接影響藝術最深邃的顛覆
價值觀。然而，他們對哥雅的藝術態度和其與當代意識型態運

動的關連卻格外注意。法國人推崇哥雅為當世社會的批判畫家，而艾瑞特則言明哥雅為「革命精神的化身，西班牙革命的一員」。拉法特讚譽艾瑞特，「以一種詼諧戲謔的筆調，呈現具哲思智慧的畫家哥雅在意識型態運動中的角色」。這些對哥雅的解析說明，仍不脫派瑞尼斯 (Pyrenees) 以降的早期藝術觀點。

姑且不論維德特 (Viardot，哥雅逝世後十年之藝評人) 和瑟歐菲爾‧哥緹爾 (Theophile Gautier) 的說法，讓我們咀嚼一下包德烈爾 (Baudelaire)，這位偉大詩人和評論家的短評：「哥雅偉大的成就，在創造了生靈活現的人生怪獸。他所畫的人生巨獸均合理而具和諧之美。沒有人能比哥雅更了解荒謬妄誕的感覺，所有這些扭曲生厭的獸性臉孔，充斥人間世相……對我們來說，真實和虛幻的界限是難以捉摸、微妙而無法解析區分的；這幽暗不明的界限，同時也是超越藝術本質和人類經驗的。」

讚佩哥雅卓絕成就歷久不衰

雖然透過佐伯特的挺身而出，哥雅首次在西班牙史上留下保守的形象。我們卻在一八六九年馬德里印製的內戰月曆中，發現關於哥雅的罕見語句：「身為一殉道烈士和精神聖哲，哥雅乃獨立與自由的捍衛者……」、「哥雅，著名畫家及人像畫家。為斐迪南七世專橫王朝下的有名犧牲品。」這也是拉法特所提，哥雅為什麼被冊封為聖徒的理由。佐伯特的觀點與十九世紀以來所見的西班牙資料，持有不同的看法。在此我們不再贅言論述下列學者的哥雅著作：一八七〇年，酷佐拉‧費拉米爾 (Cruzada Villaamil)；一八八七年，拉佛特 (Lefort)；一八八

在安達魯西亞的散步　1777 年　油彩畫布　275×190cm　馬德里普拉多美術館藏（右頁圖）

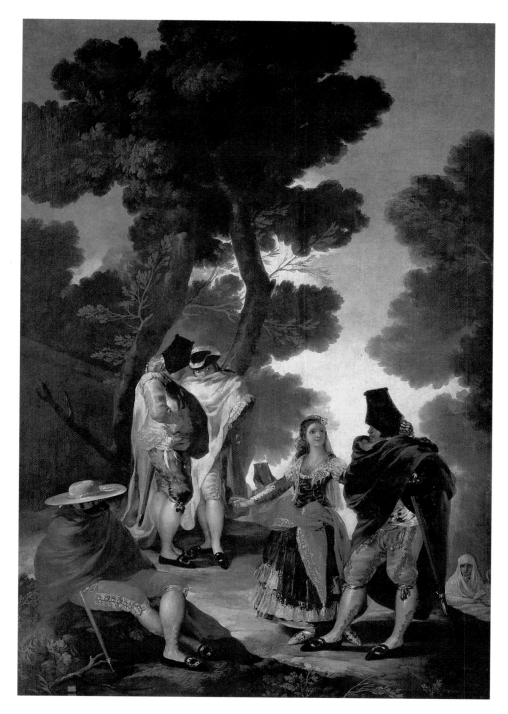

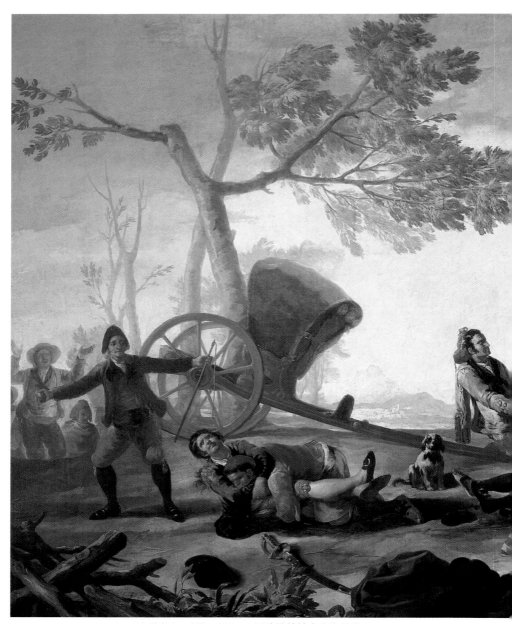

酒館前的爭吵　1777 年　油彩畫布　275×414cm　馬德里普拉多美術館藏

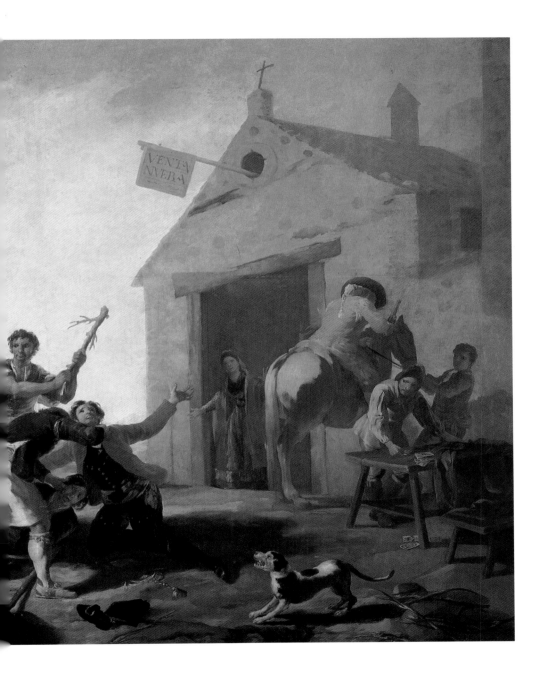

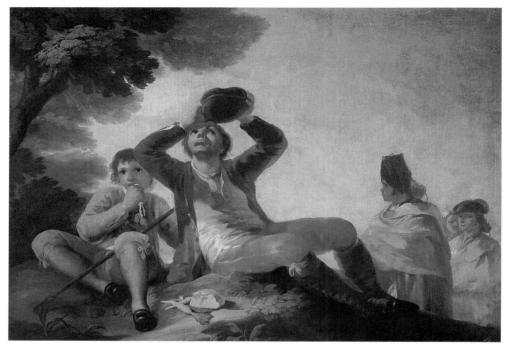

飲酒者　1777年　油彩畫布　107×151cm　馬德里普拉多美術館藏

七年，威南札伯爵（the Count of La Vinaza）；一八九六年，阿羅
爵（Araujo）。讓我們這麼說，自一九〇〇年馬德里的一大論文
展之後，從哥雅故鄉阿拉貢（Aragon）開始，關於哥雅的天才
人格討論從未停止。而畫家兩百年生辰（一九四六）百年忌日
（一九二八）的紀念大會，更是舉行相關展覽及研討會的最佳時
機。哥雅全面性的卓絕成就，使得對於他的讚佩，歷久不衰。

　　哥雅在世時便享有盛名。他的四周不時圍繞著學生和助
手，他們多多少少曾經替哥雅執行作品的繪製。因此，哥雅一
旦逝世，他的仿畫者便如泉湧般出現。在西班牙，最受歡迎的
畫師，便是能夠以純熟技巧呈現巴洛克風格，並且展現哥雅繪
畫主題人物的。而十九世紀時，更由於這股熱潮，使得許多等
而下之的贗品浮現市面。無論在任何時代任何情況，哥雅風潮

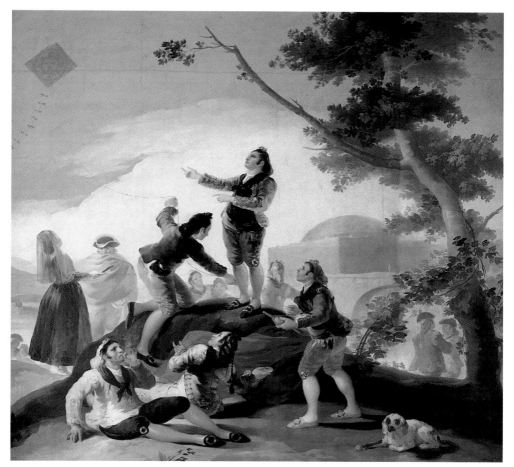

風箏　1777～1778 年　油彩畫布　269×285cm　馬德里普拉多美術館藏

皆未曾稍歇。當我們在剖析他的人生和作品時，除了進行文獻
的考證以外 (許多極重要的發現，均首見於近年)，歐堤岡・加
塞特 (Ortega y Gasset) 更明白表示，他說，歷史上眾多的藝評
家，之所以前仆後繼，煞費苦心地一頭鑽入哥雅的世界，並不
完全因為對於藝術史的喜愛，更由於他們被哥雅強烈的個人特
質所吸引。

個人及藝術性特質

　　如果我們能跟隨哥雅的人生腳步，而察覺人類的存在、畫家的弱點和任性，他對物質富裕的渴望和享樂，以及因五斗米而偶一為之的叛逆和讓步，會是一個很有趣的過程。雖然傳說寓言不盡真實，有時卻有些許的警惕作用。我們也可藉此估量外在環境對於哥雅作品的影響。在哥雅寫給好友佐伯特(Zapater) 的信中，處處流露其對所處時代的不滿情緒。哥雅超傳統的變革畫風，前衛創新的主題，在在充斥於他的繪畫、素描和雕刻中，如實顯示了他難以掩飾的天才氣質。

誕生及習畫時期：一七四六～一七七一年

　　哥雅 (Francisco de Goya y Lucientes) 一七四六年三月三十日，出生在西班牙阿拉貢地區的一個小鎮芬提托斯(Fuendetodos)。父親為紈褲子弟，世居首都。母親娘家則農耕於芬提托斯。至於他們在當地住了多久？何時遷居？都不太清楚。不過，可以肯定的是，哥雅的藝術本能，就在這乾旱的土地上萌芽。

　　傳說哥雅十二歲時，曾替教堂聖物寶盒繪飾。十四歲時開始學徒生涯。其師盧森 (Jose Luzan)，雖乃一介平庸畫師，卻為卓越之繪圖教師，他同時教導過拜雅兄弟 (Bayeu Brothers)。然而在阿拉貢地區生活的日子維持不久，哥雅在一七六三年前往馬德里。同年十二月四日，哥雅的名字首見於聖費南度藝術學院 (San Fernando Fine Arts Academy) 的推舉名單中，得獎人可獲得五倍於羅馬實習的薪俸。可惜這座獎最後落入了其他平凡的角逐者手中。一七六六年，哥雅又被提名一次，這一次畫家勉強改變自己的畫風，使其合乎藝術學院荒謬的測試主題。

撲克牌玩家　1777～1778 年　油彩畫布　270×167cm　馬德里普拉多美術館藏（右頁圖）

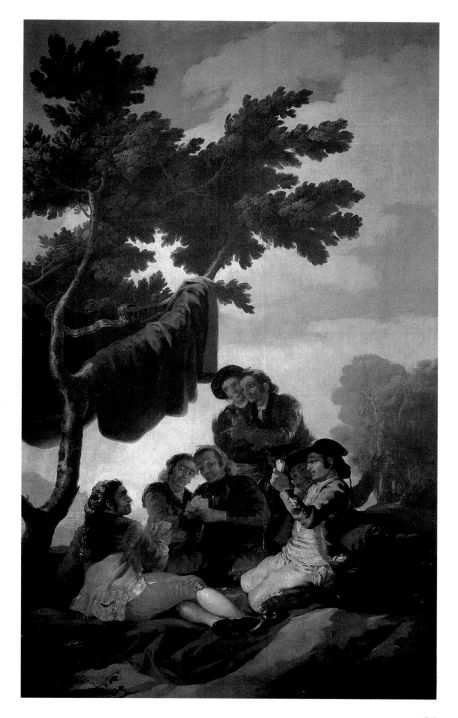

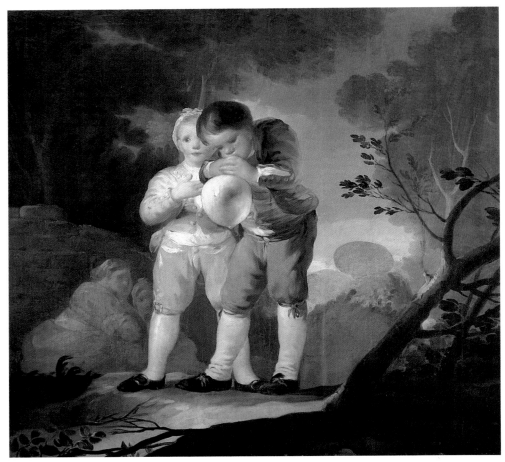

吹氣球的小孩　1777〜1778 年　油彩畫布　116×124cm　馬德里普拉多美術館藏

從此一舉成名，哥雅更從阿拉貢的布衣生活，進駐到皇室貴族
的宮殿城堡，這一次的遷徙，大大拓展了他的視野。

　　哥雅進入宮廷的時間，恰好在卡洛斯三世宣布為西班牙國
王後不久。是時，皇室對新古典主義非常感興趣。在哥雅六十
歲到七十歲年間，部分由於哥雅的影響，我們可以發現，所有
皇室大法庭的繪畫作品，都必須經藝術學院嚴格的繪圖測驗。
當我們論及藝術大事時，馬德里地區有兩位值得大書特書的藝

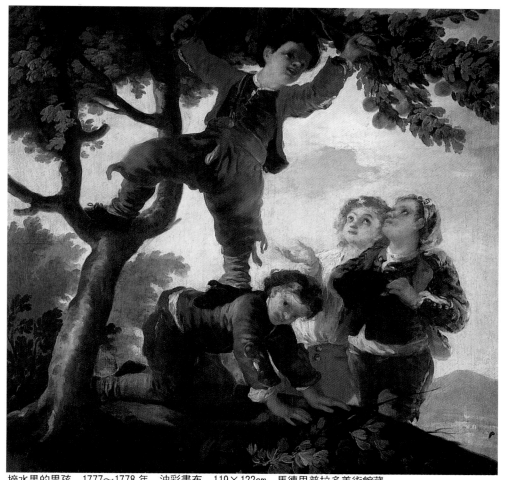

摘水果的男孩　1777～1778 年　油彩畫布　119×122cm　馬德里普拉多美術館藏

　　術家：其一為代表巴洛克抒情風格的維南提恩・提耶波羅
(Venetian Giovanni Battists Tiepolo)，另一位為權勢顯赫的新古典
主義奉行人波罕米恩・明茲 (Bohemian Anton Raffael Mengs)。

　　哥雅的馬德里生涯中，曾在義大利做了短暫停駐。桑吉斯
認為哥雅的首次國外旅遊應於一七六九年至一七七一年之間。
又由於哥雅此時畫作明顯存有法國繪畫的影響，因此他推測此
次旅遊應由陸路而行。而哥雅的努力，終於獲得聖費南度藝術

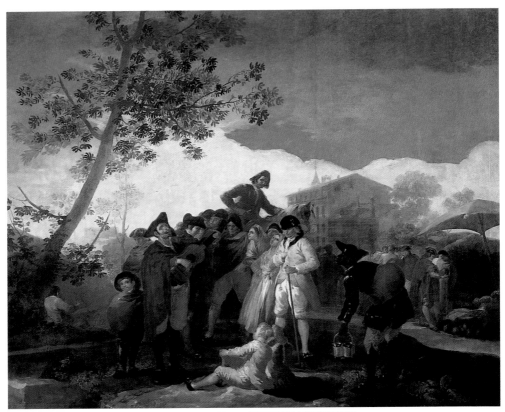

眼盲的吉他手　1778 年　油彩畫布　260×311cm　馬德里普拉多美術館藏
馬德里市集　1778～1779 年　油彩畫布　258×218cm　馬德里普拉多美術館藏（右頁圖）

學院的獎金。雖然桑吉斯宣稱：「哥雅羅馬之旅的旅費及住宿
均自費供給。」哥雅致藝術學院帕馬分校的一幅畫作〈Hannibal
Contemplating the Alps〉卻將此推論完全否定。雖然這幅畫未獲
得任何獎項，卻至少贏得六張選票的認同。哥雅的一些知名創
作便完成於此義大利時期，這些都可以協助我們想像畫家謀生
的過程。不過這些作品尚未浮現明顯的大師風範，僅在其自由
奔放的畫風，和介於巴洛克和新古典主義藝術美學的躊躇不安
中，可以看出一位明日之星已隱然成形。

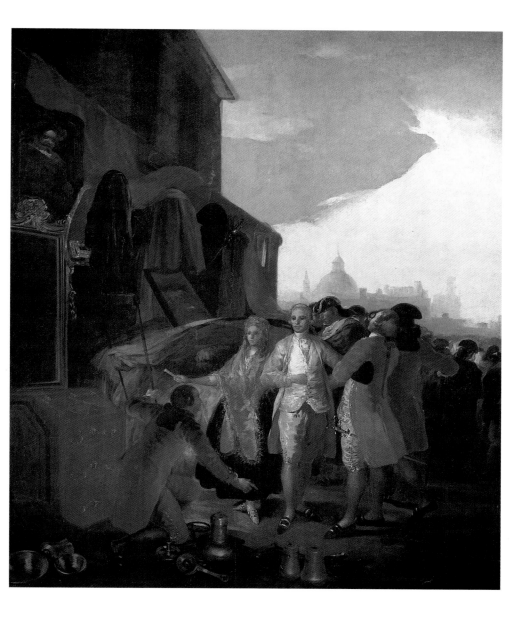

成名之路

　　哥雅二十五歲這一年，猶如日出東方，聲名逐日高漲，不可掩映。當然其中不免面臨若干危機，卻恰好可以淬煉哥雅的

天才鋒芒。一七七一年十月，哥雅受聘為沙拉哥沙皮拉爾大教堂 (the Pilar Basilica) 的拱頂繪製素描。他在阿拉貢地區持續待了三年，一七七三年在馬德蘭尼 (Madrilenian) 短暫停留一年。回到馬德里之後，他和約瑟芙‧拜雅 (Josefa Bayeu) 結縭，約瑟芙的大哥法蘭西斯哥 (Francisco)，對於哥雅晉身御用畫師的路途，佔有舉足輕重的影響。哥雅除了替皮拉爾大教堂拱頂繪製素描外，在卡多雅‧奧拉‧黛 (Cartuja de Aula Dei)，戈巴拉伯爵宮殿 (the Count of Gabarra's Palace)，索伯別爾皇室 (the Sobradiel Palace) 和墨爾教堂 (Muel)，雷蒙林斯教堂 (Remolins)，也都可以看到哥雅的手繪作品。這些成品在哥雅的全部畫作中，均佔有一席之地。

哥雅在馬德里的輝煌生涯，由米蘭達伯爵人像 (the Count of Miranda，現存於拉佐羅‧甘地安諾美術館 Lazaro Galdiano Museum) 繪製的成功，和西班牙皇家織錦工廠 (the Royal Tapestry Factory) 的草圖畫師一職，揭開序幕。感謝維倫汀‧山保利西歐 (Valentin de Sambricio's) 的研究，我們得以目睹哥雅由一七七四年至一七九二年之間的詳細作品。

由於法蘭西斯哥的關係，哥雅順利進入皇家織錦工廠工作。此時，明茲對於哥雅的影響已經開始。從現存檔案中，我們可以看見哥雅如何努力超越同儕畫師。不過他並不是因為同輩的平凡才得以卓爾不群。隨著年歲的增長，哥雅的素描作品，呈現極大不同的筆觸和質感，大家筆觸愈見顯明。除去幾件素描版畫作品不計，哥雅總共有六十三件草圖作品，當我們讚嘆這些作品時，不要忘記，這些作品不過是為了成就錦緞的編織工作。可喜的是，織錦的圖案主題正投哥雅所好，使得他傾注全力於畫布上。其中最受歡迎的織錦圖案景色多為十七世紀的荷蘭繪畫作品。從一七二〇年，傑可伯‧溫得哥頓 (Jacob Vandergoten) 在馬德里工作開始，便在菲利浦五世的期望下，織造了許多丹尼爾‧伍維門斯 (Teniers Wouwermans) 的複製圖

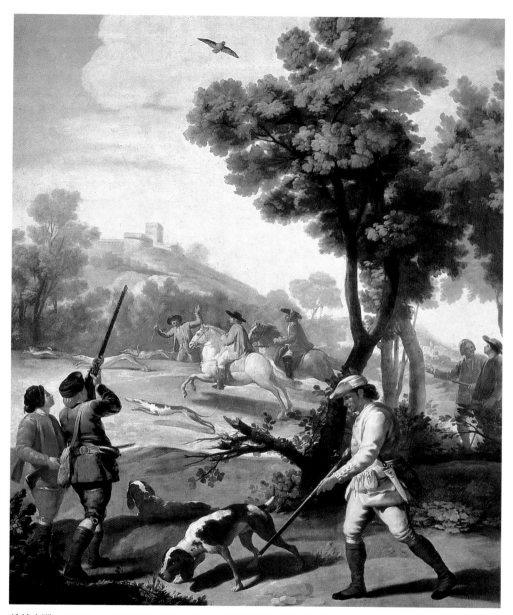

鵪鶉之獵　1775 年　油彩畫布　290×226cm　馬德里普拉多美術館藏

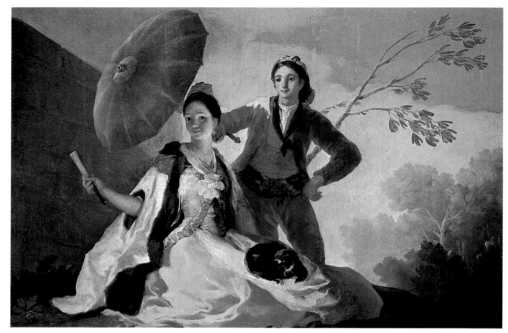

遮陽傘　1777年　油彩畫布　104×152cm　馬德里普拉多美術館藏

案。而在一七八〇年之前，哥雅所繪的第一幅草圖爲〈鵪鶉之
獵〉，繪於一七七五年，兩年之後，他又完成了〈遮陽傘〉。

〈遮陽傘〉完成於一七七七年八月十二日，此爲織錦工廠，
爲奧斯圖里亞王子餐室裝飾之範本。在此幅作品，哥雅將逸聞
的趣味降到最小，幾乎完全省略了背景顏色，而著力於前景的
一對壁人身上。遮陽傘題材的新穎大膽，取代了畫中婦人臉上
太過淺略的光影。而持傘婦人腿上的小狗，則與畫作前景的色
澤相互輝映。

哥雅之後的十年藝術生涯，維拉斯蓋茲（Velazquez）對他
饒富意義。根據肯特推論，哥雅在一七七八年跟隨蘇文利
（Sevile），從事名畫版雕的工作。這段休養生息的日子，終於以

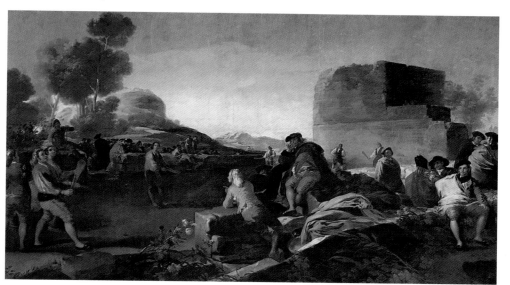

球賽　1779 年　油彩畫布　261×470cm　馬德里普拉多美術館藏

哥雅申請成為御用畫師的行動作結，雖然結果不盡如意，卻開啓了他與皇室的淵源。

　　一七七九年，哥雅致佐伯特的信中寫道：「我但願有多一點時間，可以詳細告訴你國王對我的推崇之意。國王、王子和公主，這些上帝的寵兒，准許我在御前呈獻四幅畫作。我親吻了他們的雙手，這是我未曾經歷的幸運體驗。他們深爲我的作品著迷，愉悅之情溢於言表。國王尤其欣賞我畫作中的高尙感。」此信以下列關鍵字句作結：「現在開始，我將有更多更重要而難伺候的敵人了。」一七七九年六月，明茲逝於羅馬。一個月之後，聲震全城的哥雅，申請御用畫師的缺職。儘管皇室對他的評價爲，「一位天賦性靈的畫師，企求在個人藝術上，得到更進一步的發展」，但他得到的回答卻是，「宮中此時並無必要續聘畫師，亦無短缺……此畫師宜持續其於織錦工廠之藝術創作，全力以赴，不得有誤。」

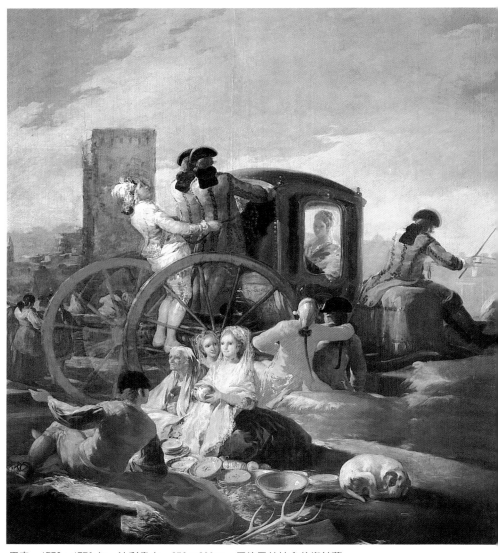

馬車　1778～1779 年　油彩畫布　259×220cm　馬德里普拉多美術館藏
馬車（局部）（右頁圖）

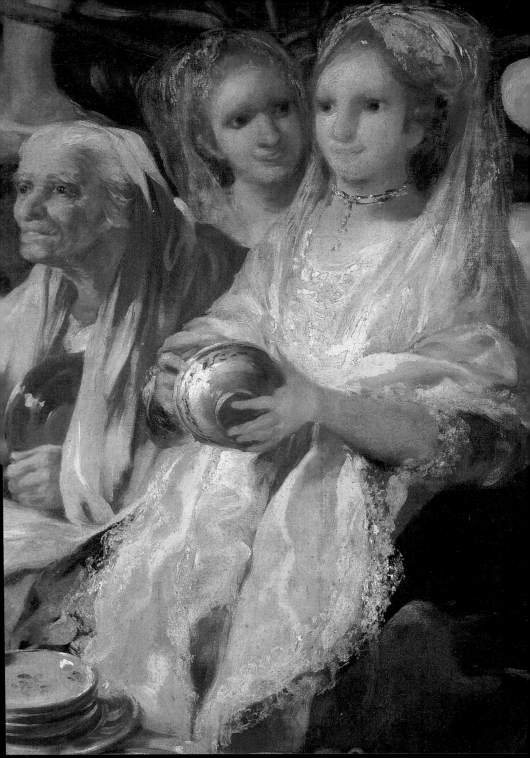

聚會　1779～1780 年　油彩畫布　100×151cm　馬德里普拉多美術館藏
扮軍人的小孩　1778～1779 年　油彩畫布　146×94cm　馬德里普拉多美術館藏（右頁圖）

為貴族和皇室畫肖像的成功

　　哥雅御用之途遭拒的窘困，於次年為聖費南度藝術學院的
任用而平復。時為一七八〇年五月七日。他努力地作畫，於普
拉多 (Prado) 畫就的〈克魯斯費〉一圖，全以新古典主義入畫，
顯見明茲遺風。他是否欲以此畫來表露對明茲的不二之心？然
而，哥雅的聲名並不能緩和他在沙拉哥沙皮拉爾大教堂所受的
挫折。當地的教士並不滿意哥雅為教堂拱頂所繪的圖像。哥雅
一封註明一七八一年七月二十五日寫給佐伯特的信，告訴我們
他又接到另一家馬德里的聖法蘭西斯哥大教堂 (San Francisco el
Grande Church in Madrid) 的繪圖邀約，恰可補償他在沙拉哥沙
所受的委屈。在這封信裡，我們可以感受到哥雅生活中的壓力

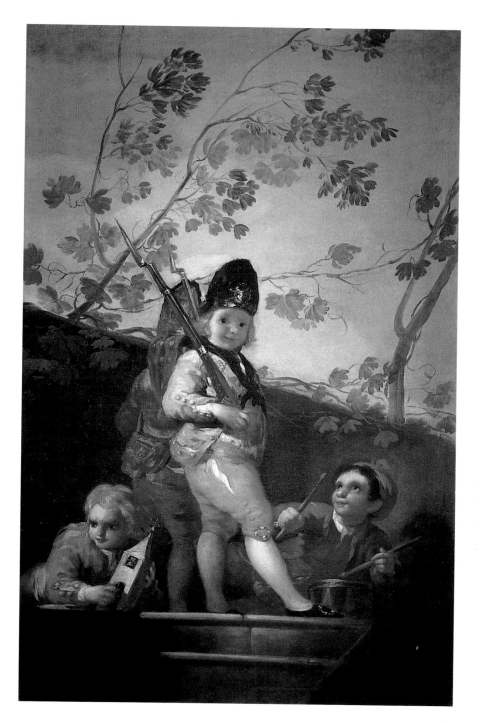

熱情和榮耀。此時他所創作的〈西恩那的聖貝納爾蒂諾〉，極
受佛羅里達布蘭卡伯爵 (the Count of Floridablanca) 的大力推
薦。我們可以由其他文獻得知，其與同時期作品比較不算突出。
哥雅此時的美感概念，暗示圖畫比例的縮小和立體構圖的需
要。哥雅之後陸續完成的許多宗教作品，諸如沙拉曼卡學院壁
畫 (不幸遺失) 及在瓦杜莫洛、貝拉托里特和瓦倫西亞所畫的
作品，均是哥雅作品中，不容忽視的成就。

當哥雅於一七八三年，受邀進行佛羅里達布蘭卡伯爵的人
像繪製時，他必定感到無上的光榮。哥雅之前曾有計畫地獻上
草圖讓伯爵過目，更重要的是，同年，他開始與國王之弟，唐‧
路易斯親王 (the Infante Don Luis) 結交，由於路易斯與平民的
婚姻 (四十九歲時，娶唐娜‧瑪麗亞‧泰瑞莎‧維拉布里加 Dona
Maria Teresa Vallabriga 為妻，時年十七)，使得他始終閃躲皇室，
終生都在阿瑞那斯 (Arenas de San Pedro)，包迪拉 (Boadilla del
Monte)和秦尚 (Chinchon) 之間奔波。哥雅替親王家族所繪的肖
像畫，深入刻畫出中產階級的特質。這也是十九世紀，關於西
班牙中產階級的首見資料。

哥雅的邀畫名單和朋友日益增多。他不但描畫了著名的建
築師唐‧溫度拉‧羅德奎茲 (Don Ventura Rodriguez)，替不同
的皇室家庭工作，他和歐蘇那公爵 (the Duke of Osuna) 的良好
關係更造就了「一七五八年是哥雅藝術生涯璀璨的開端，最瑰
麗的時刻。」(桑吉斯‧肯特語) 他和公爵、公爵夫人的密切來
往，使他完成了一系列精彩絕倫的藝術創作，〈阿拉曼達‧歐
蘇那〉裱掛於歐蘇那家族的豪華宅邸。

哥雅美好的生活，從一七八五年為聖費南度藝術學院擢升
為繪畫助教開始。沙拉哥沙教堂的痛苦回憶，甚至於父親一七
八二年的逝世傷痛，都逐漸淡去。他寫給佐伯特的一封信中，

馬車上的小孩　1779 年　油彩畫布　145.4×94cm　西班牙托列多美術館藏(右頁圖)

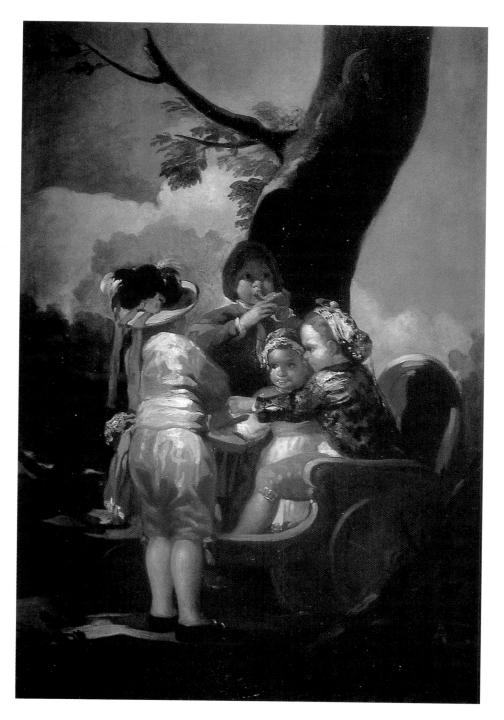

醫生　1780 年　油彩畫布　94×121cm　愛丁堡蘇格蘭國立美術館藏

溫鞦韆　1779 年　油彩畫布　260×165cm　馬德里普拉多美術館藏（右頁圖）

有一段畫家年少時的私人生活值得一提，我們可以藉此觀察少年哥雅的單純和後悔。他向佐伯特弔慰姐姐的過世時，他說，「我這樣安慰自己，我也這麼相信，她是如此善良，一定會得到安息，而我們呢，這些苟活在世上的人們，得一路修補我們的人生大道。」我們可以從若干周邊資料獲知，在這段時間哥雅主要的活動為狩獵。

在一七八六年，哥雅在七月七日的來信，高興地告知佐伯特，「我終於成為御用畫師了，每個月一萬五千元的薪俸……」他持續獲得殊榮，生活愈見富裕。

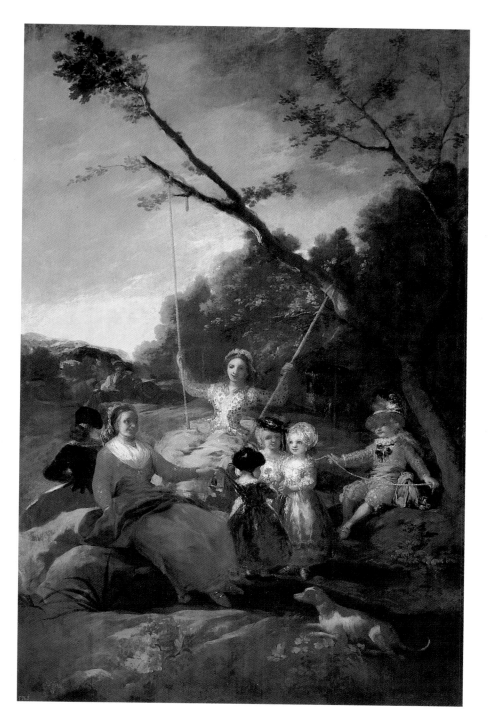

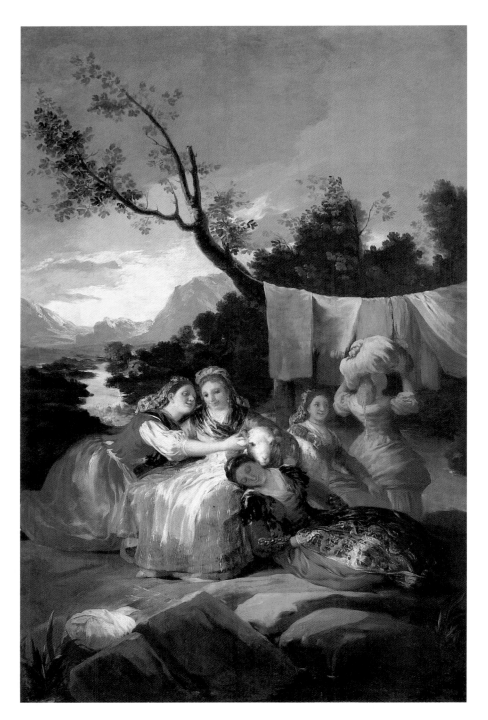

鬥牛　1779～1780 年
油彩畫布　259×136cm
馬德里普拉多美術館藏
（右圖）

洗衣處　1779～1780 年
油彩畫布　218×166cm
馬德里普拉多美術館藏
（左頁圖）

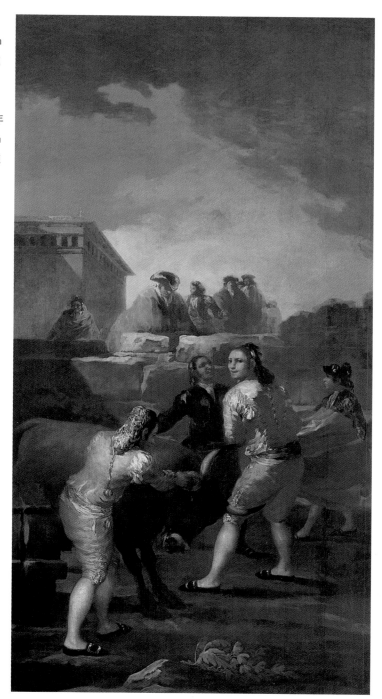

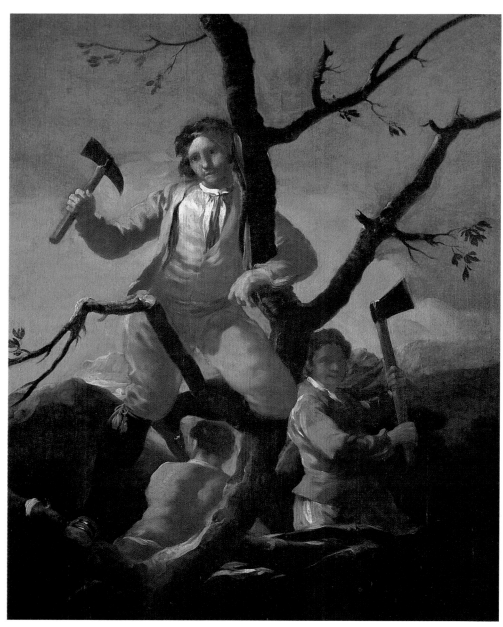

砍柴人　1779～1780 年　油彩畫布　141×114cm　馬德里普拉多美術館藏（上圖）
抽煙　1779～1780 年　油彩畫布　262×137cm　馬德里普拉多美術館藏（右頁左圖）
樹旁的小孩　1779～1780 年　油彩畫布　262×40cm　馬德里普拉多美術館藏（右頁右圖）

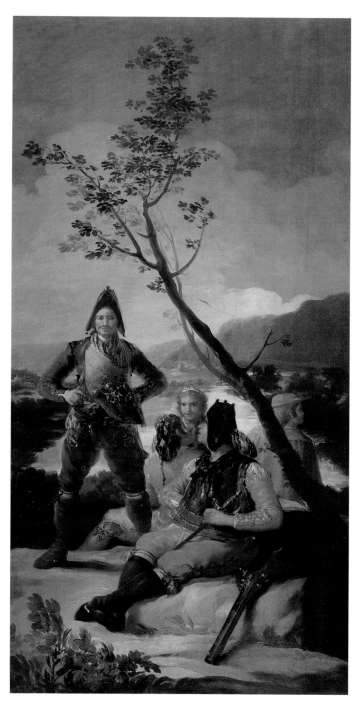

賜封御前首席畫師

在這幾年中哥雅的活動，哥雅的邀畫委託人和客戶名單來自貴族家庭，委託機構包括聖卡洛斯銀行，另外修道院和教堂的邀約更成倍數成長。如今哥雅的名聲震撼全國。他在皇親貴族中左右逢源，我們不難想像哥雅志得意滿地繪製如維拉斯蓋茲一類的卡洛斯三世畫像 (Carlos III，今存於西班牙銀行 the Bank of Spain)。一七八八年十二月十四日卡洛斯三世駕崩，次年四月二十五日，亦是歷史上巴士底監獄風暴的關鍵年，卡洛斯四世 (Carlos IV) 及瑪麗亞·路易莎 (Maria Luisa) 賜封哥雅為「御前首席畫師」，哥雅終於達到宮廷畫師所能希冀的最高榮譽。

在提及哥雅的大病之前，不得不細數他在皇家織錦工廠時期的完成作品。在一七八六年及一七九二年間，共蒐集到二十四幅手繪草圖。有名的二幅：〈葡萄豐收時〉和〈嬉戲者〉，圖見 50、51 頁 便完成於這段時間。〈聖艾瑟卓牧場〉(今只存素描，而無成圖留存) 也是其中之一。哥雅繪畫主題的豐富多元，更由〈結 圖見 54、55 頁 婚〉景中的諷刺手法，和〈布偶〉、〈踩高蹺的人〉中饒富生 圖見 52、53 頁 氣的畫風透出端倪。而其巨幅作品〈受傷的舖磚人〉所顯示的獨特價值，更成為社會寫實畫的先驅。小幅素描畫作〈醉酒的舖磚人〉也同樣具有反諷效果。另外就繪畫技巧而言，哥雅此時的色彩運用自如，毫無滯礙。

〈嬉戲者〉為現藏普拉多美術館的油畫作品。此作於一七八九年送至織錦工廠，想必是在之前一年於尚布瑞卡的監督下完成。很少草圖作品可以達到如此崇高地位。其人物循環式依列展現，遊戲場景顏色原始活潑。大部分的人物均面無表情，仿如模特兒雕塑，對人物的性格鄙視可見。其最成功之處在於素描、草圖和成圖之間，人物姿勢的相異和對比。

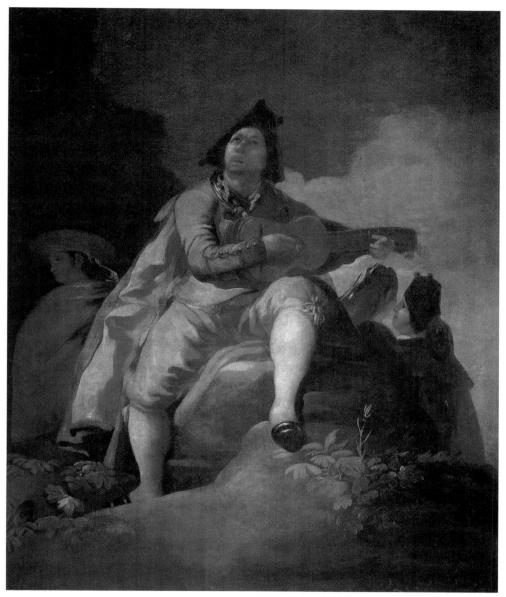

吉他手　1779～1780 年　油彩畫布　137×112cm　馬德里普拉多美術館藏

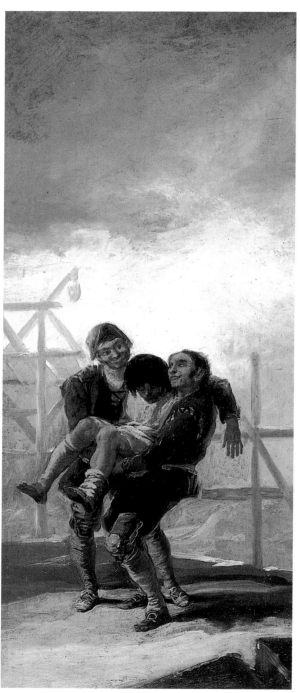

醉酒的鋪磚人　1786～1787 年
油彩畫布　275×293cm
馬德里普拉多美術館藏

受傷的舖磚人　1786～1787 年
油彩畫布　268×110cm
馬德里普拉多美術館藏

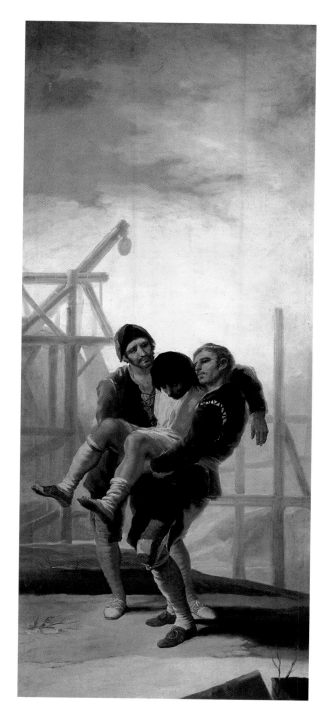

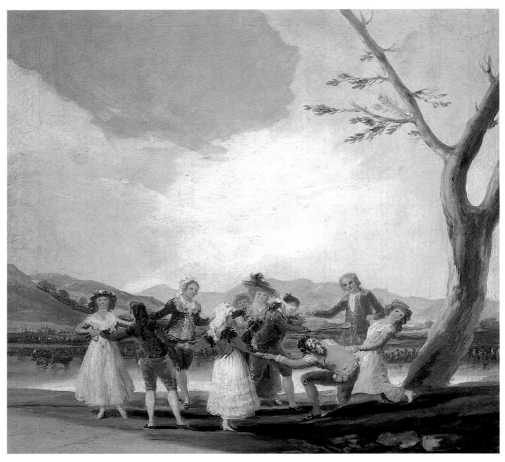

嬉戲者草圖　1788 年　油彩畫布　41×44cm　馬德里普拉多美術館藏

　　一七九三年，哥雅遭逢一生中最嚴重的病痛，耳聾的折磨
幾乎使哥雅喪命。由一七九二年九月二日到一七九三年七月十
一日，哥雅都無法到藝術學院教課，則說明他病情的嚴重。他
遠行至安塔露琪亞以得藥方。另一方面，有些事件卻讓我們憶
起少年無知的哥雅舊事重犯的行為。哥雅的病情在當時被隱瞞
下來，而一封佐伯特寫給法蘭西斯哥的信，語辭則頗為困惑：

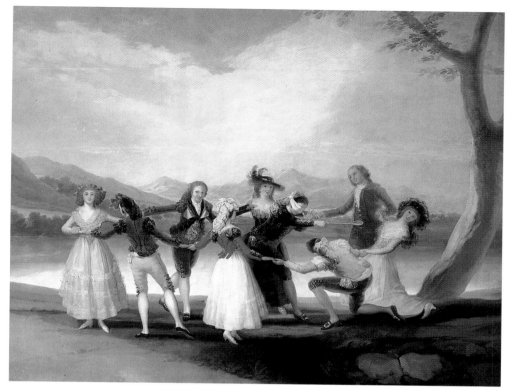

嬉戲者　1788～1789 年　油彩畫布　269×350cm　馬德里普拉多美術館藏

「哥雅的……他缺乏反應才造成現在這種情況。不過我們該同情他的不幸遭遇，並且就如你過去所做的，應該給予病人解救和安慰。」

　　這場病情和不幸，影響他的人生和作品。其聽覺的喪失開啟哥雅和周圍世界的強迫隔離。雖然他還年輕。但從這一刻開始，其性格的驟轉，影響他未來的藝術觀點；哥雅惡性的嘲諷，時而怒罵，時而不遵傳統的作風，的確被文人言過其實地大加渲染。不過在傳記報導中，這場耳疾卻也引發一場眾所周知的羅曼史，雖然蜚短流長有些誇張，其真實性卻也不容置疑。這段愛情的確開展了哥雅人生中的一只新頁。

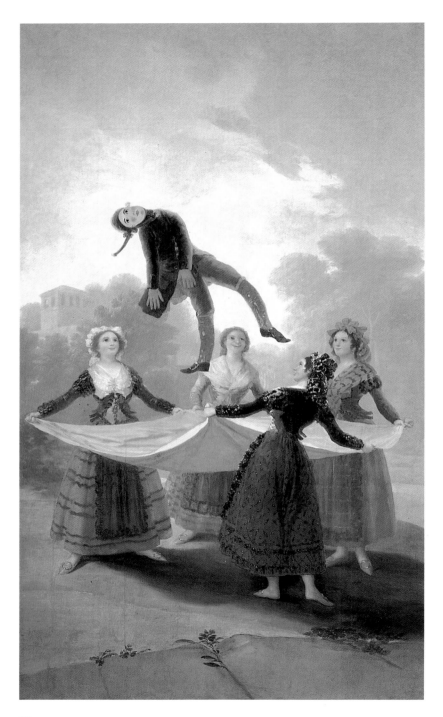

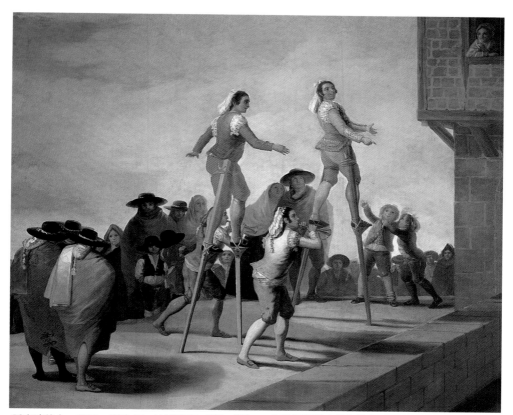

踩高蹺的人　1791〜1792 年　油彩畫布　268×320cm　馬德里普拉多美術館藏
布偶　1791〜1792 年　油彩畫布　267×160cm　馬德里普拉多美術館藏（左頁圖）

與阿爾巴公爵夫人的邂逅

　　人們對真正公正的報導是不感興趣的。在伊茲奎拉・巴尤
(Ezquerra del Bayo) 的〈哥雅和阿爾巴公爵夫人〉一文中，處
處充滿了假設和謎團。我們不如直接來看看公爵夫人 (Maria del
Pilar Teresa Cayetana de Silva y Alvarez de Toledo) 是何許人也，
答案便見分曉。

　　芭泰茲特 (Baptized，她的一生曾使用卅一個以上的名字)，

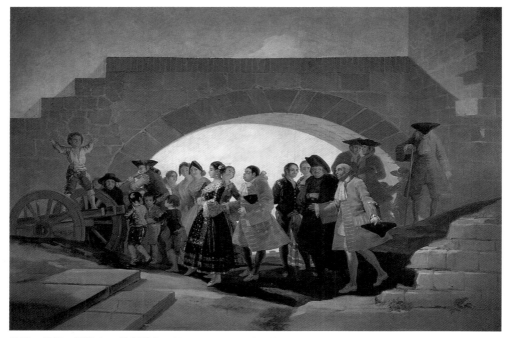

結婚　1791～1792 年　油彩畫布　269×396cm　馬德里普拉多美術館藏
結婚（局部）（右頁圖）

一七六二年生於馬德里。乃阿爾巴‧休士卡公爵 (the Duchy of
Alba，the Duke of Huescar) 之女。公爵早逝，其祖阿爾巴十二
世，於斐迪南六世及卡洛斯三世時期均權傾一時，乃皇家極為
倚重的駐法使臣。阿爾巴公爵夫人並未接受正常教育，幾乎可
確信的是，她未曾上過學，而在家中亦無兄長可供模範。她的
玩伴僅有僕役的小孩。幼年的生活造就了她對「群眾」口味的
獨特偏好。她童年時不僅待過馬德里，也住過皮卓伊塔
(Piedrahita)，其祖父擁有的一座古堡所修復的美麗大宅中。一
七七〇年，小女孩八歲，是年其父過世，她的未來成為祖父的
一大憂慮。於是，在她十一歲時，祖父便已說定與維拉法蘭卡
侯爵 (the Marquis of Villafranca) 的聯姻，並於一七七五年完
婚。同一時間，其母也與福恩特斯伯爵 (the Count of Fuentes) 再
婚。

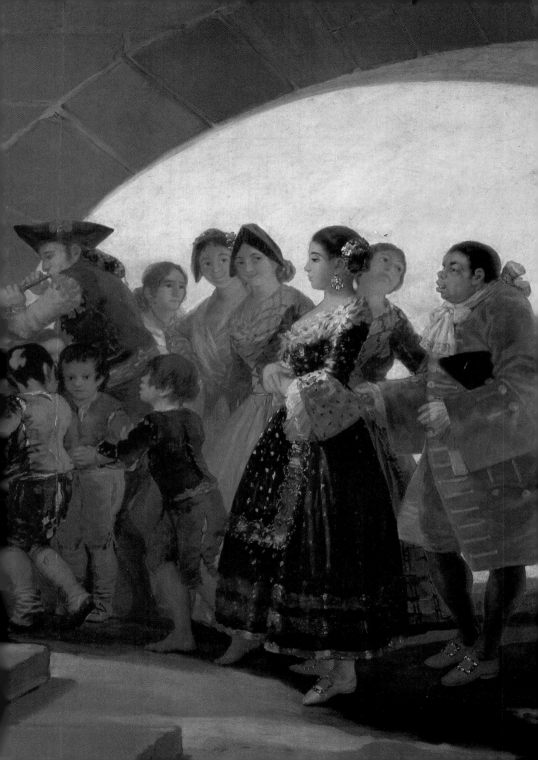

春　1786～1787 年　油彩畫布　277×192cm　馬德里普拉多美術館藏　　　　　　（右頁為局部圖）

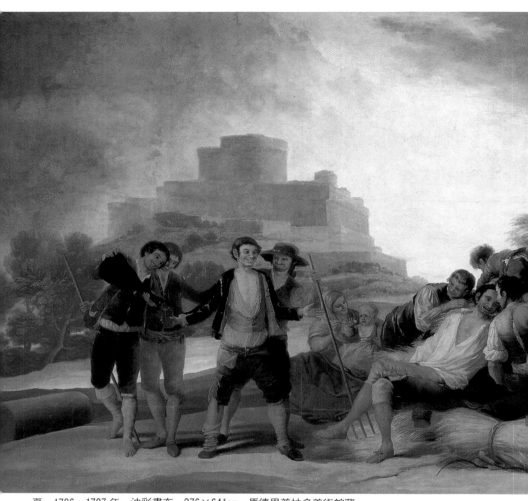

夏　1786～1787年　油彩畫布　276×641cm　馬德里普拉多美術館藏

　　於是，這位十三歲的小公爵千金，便嫁給了一位與她性格
南轅北轍的丈夫。她喜好民間慶典、舞蹈、多彩的生活；他卻
愛享受寧靜，致力於音樂的陶冶。不但舉辦了唐・加貝爾親王
(the Infante Don Gabriel) 的音樂會，和海頓 (Haydn) 也時有來
往。由他們性格上的大異其趣，我們不難明瞭其間疏遠的夫妻
關係。許多文章都曾言及阿爾巴公爵夫人輕佻的言行。一七七

七年，祖父病逝，留給她無數的頭銜和大筆的遺產。在這之後
幾年，我們可以想像公爵夫人不只經常出入歐蘇那公爵之類的
豪華派對，平民的慶典她更是樂在其中。有別於一般貴族家庭，
她的名號深入民間。在一七八四年，歷史評論家蘭卓 (Langle)
寫道，「阿爾巴公爵夫人實乃人間尤物，身上每一吋肌膚皆引
人綺想……當她輕巧地走過路旁，人們倚窗而盼，連幼童也放

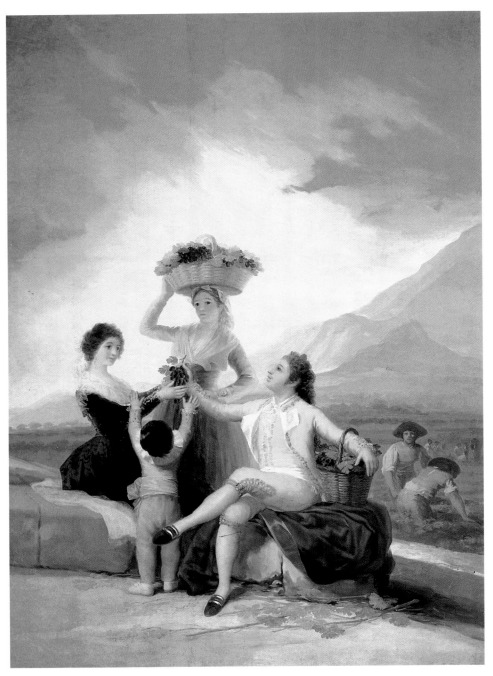

秋　1786～1787 年　油彩畫布　275×190cm　馬德里普拉多美術館藏　　　　（右頁為局部圖）

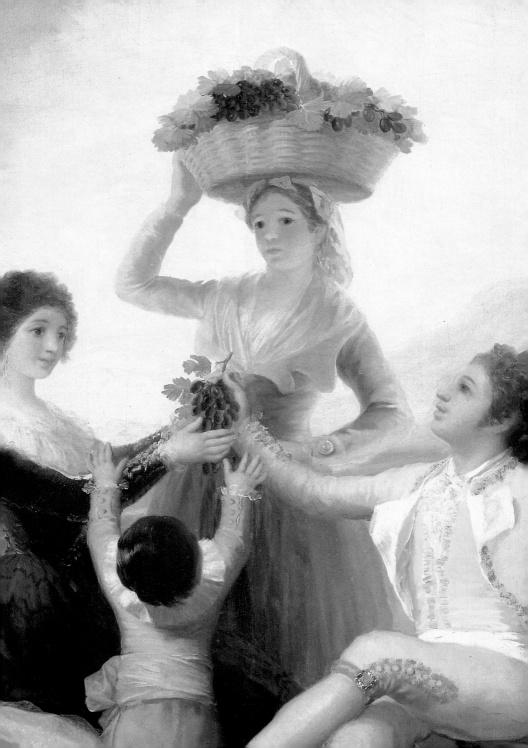

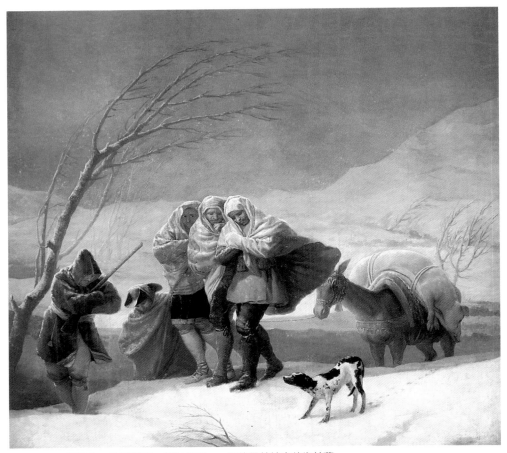

冬　1786〜1787 年　油彩畫布　275×293cm　馬德里普拉多美術館藏
聖克魯茲侯爵夫人　1797〜1799 年　油彩畫布　142×97cm　巴黎羅浮宮美術館藏（右頁圖）

下手邊玩樂，顧自盯著她瞧。」荷蘭公主（Lady Holland）則讚
美她：「美麗，得緣，優雅，富裕，且家世良好。」不同時代，
間有詩人如奎因塔那（Quintana），和米蘭德茲・維德斯（Melendez
Valdes）的溢美之詞；一些二流作家更阿諛她爲「西班牙的新
維納斯」。無疑的，阿爾巴公爵夫人必然是容貌動人，魅力十
足。

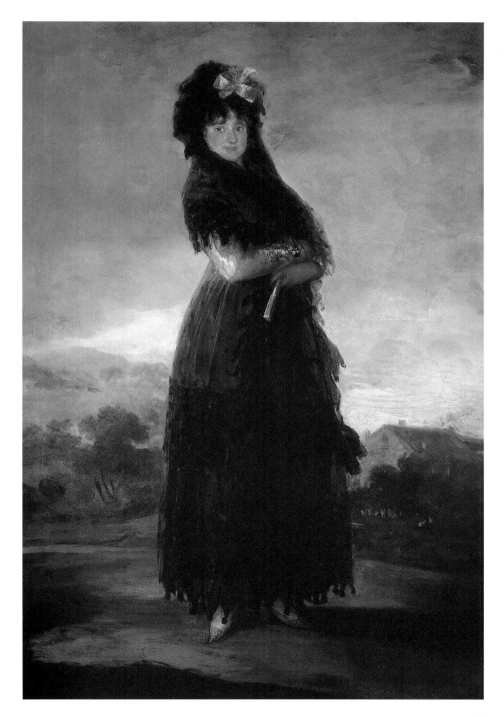

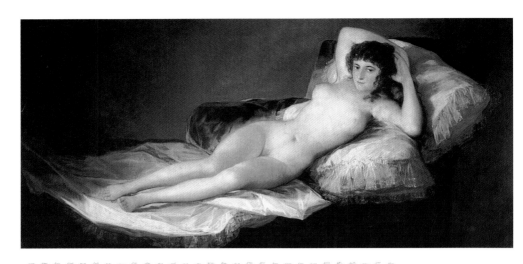

裸體瑪哈　1797～1800 年　油彩畫布　97×190cm　馬德里普拉多美術館藏（上圖）
哥雅名畫紀念郵票（放大尺寸）（下圖）
裸體瑪哈（局部）（右頁圖）

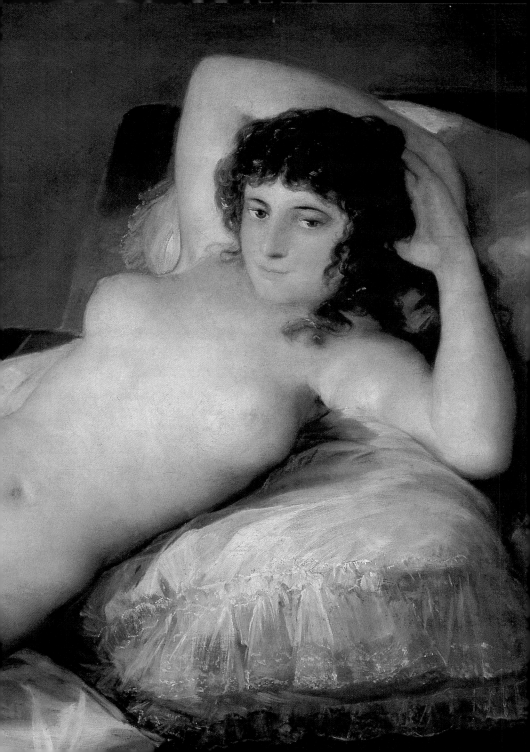

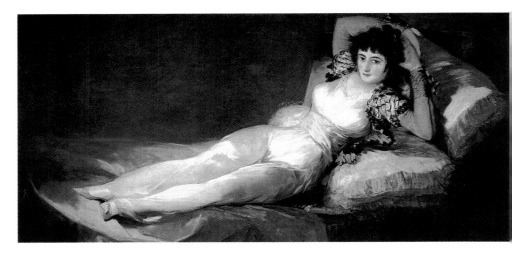

著衣瑪哈　1797～1800 年　油彩畫布　95×188cm　馬德里普拉多美術館藏（上圖）
兩幅「瑪哈」。這兩張秘密地繪出的名作，在今天依然吸引了人們熱切的目光。（下圖）
著衣瑪哈（局部）（右頁圖）

　　〈裸體瑪哈〉完成年月不詳。於一八〇七年，首見於高第 圖見 64、65 頁
的典藏清單。桑吉斯依據此作與〈聖克魯茲侯爵夫人〉一畫相 圖見 63 頁
近的風格，推斷作於一八〇五年。即使阿爾巴夫人的繪製，有

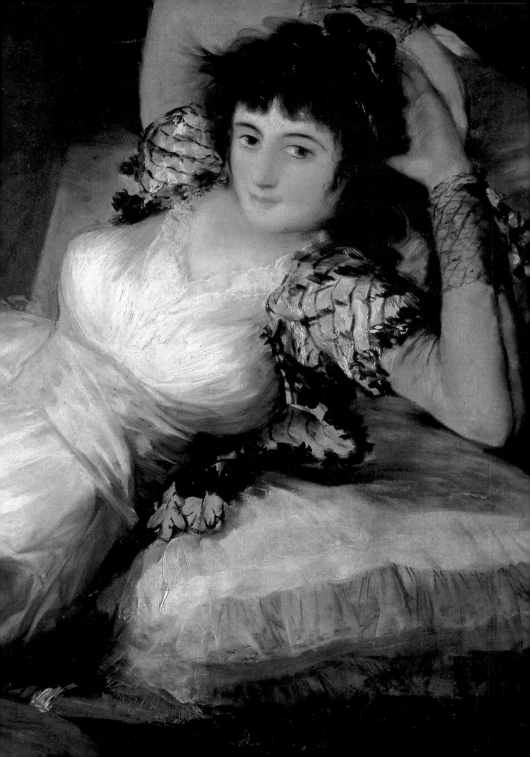

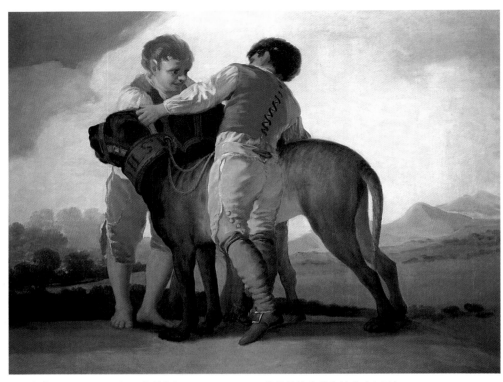

小孩與狗　1786～1787年　油彩畫布　112×145cm　馬德里普拉多美術館藏（上圖）
井前的窮人　1786～1787年　油彩畫布　277×115cm　馬德里普拉多美術館藏（右頁左圖）
枝頭的喜鵲　1786～1787年　油彩畫布　279×28cm　馬德里普拉多美術館藏（右頁右圖）

些失實，仍不掩此畫豐富多樣的圖象趣味。〈裸體瑪哈〉和維拉斯蓋茲的〈洛基比維納斯〉，咸稱西班牙繪畫之光。哥雅呈現人物直接而自然的形象，不過薩托美爾（Sotomayor）察覺到人物身後信手插入的一尊人頭。此作可預見馬奈（Manet）的〈奧林匹亞〉一畫。而在〈著衣瑪哈〉中，我們再次見識到哥雅畫筆的自然流暢，和強調出衣飾服貼的流線生動。

　　在伊茲奎拉・巴尤的討論中，哥雅和阿爾巴公爵夫人首次邂逅於一七九五年。是時，哥雅年近五十，而阿爾巴公爵夫人三十三歲。最早的文獻證明也只能追溯到這一年。哥雅給佐伯

圖見66、67頁

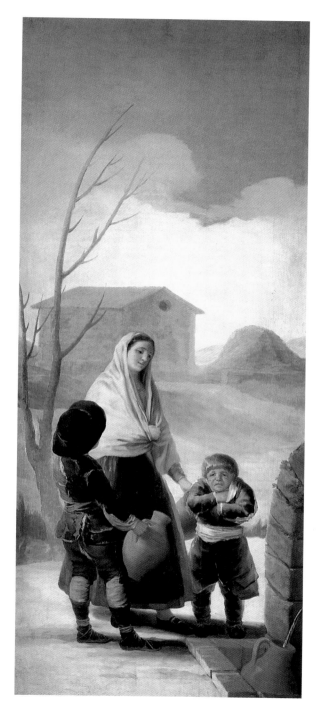

69

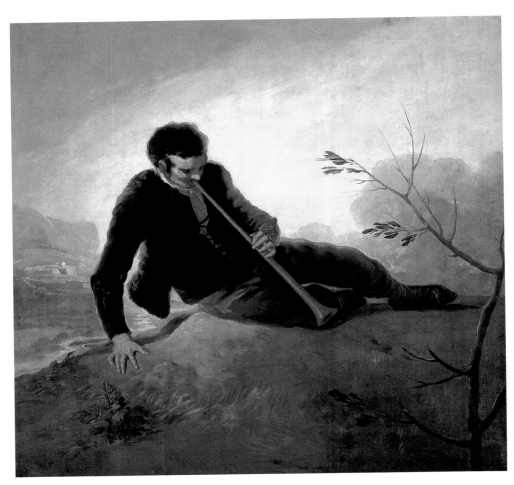

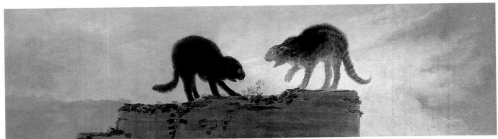

吹笛的牧羊人　1786～1787 年　油彩畫布　131×130cm　馬德里普拉多美術館藏（上圖）
相鬥的兩隻貓　1786～1787 年　油彩畫布　56×193cm　馬德里普拉多美術館藏（下圖）
泉旁的獵人　1786～1787 年　油彩畫布　130×131cm　馬德里普拉多美術館藏（右頁圖）

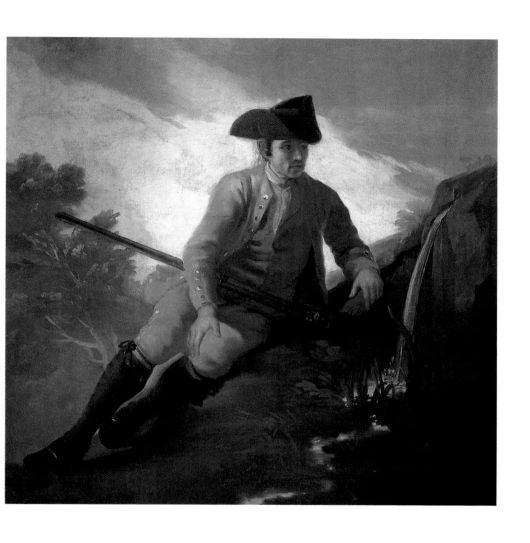

特的一封玩笑註明寫於一八○○年倫敦的信：「我得替那個阿
爾巴女人作畫，你最好能來助我一臂之力。她昨天在我畫室出
現，希望我替她做個臉部特寫，她說起話來很具說服力……我
還打算替她畫個全身像呢……」他們的首次合作，便是麗瑞雅
宮殿 (Liria Palace) 大畫像的完成。一七九六年，維拉法蘭卡
侯爵驟逝。公爵夫人一夜之間成為寡婦，她於是遷往自己鄰近
聖路卡・巴若曼達 (Sanlucar de Barrameda) 的法定莊園，那兒

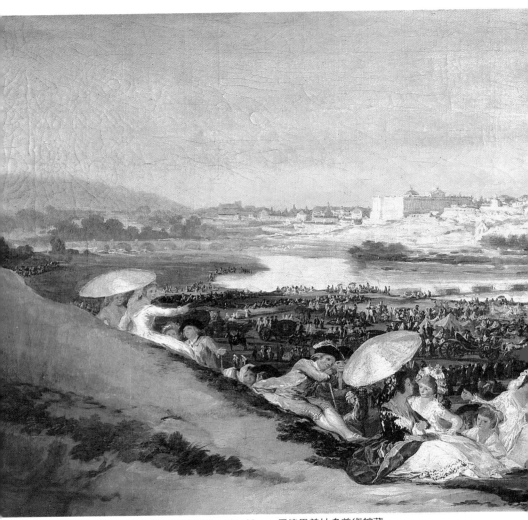

聖伊斯得羅大草原　1788 年　油彩畫布　42×90cm　馬德里普拉多美術館藏

即是有名的多那那野生動物保護區（Donana Wildlife Preserve），
以禽鳥棲息地聞名。桑吉斯曾爲文證明哥雅曾於該地現身，雖
然無法確定他在那裏待了多久。至少從一七六九年十月二日至
一七七〇年四月三十日，他都未到藝術學院授課。事實上，「哥
雅以耳恙，已向藝術學院請辭繪圖教授一職」。

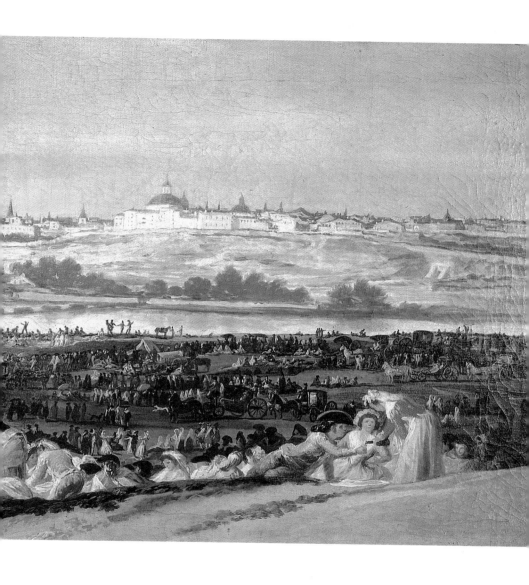

　　哥雅到聖路卡真的只為找尋一處寧靜之地，以恢復衰弱的
身體嗎？我們也不必對歷史人物的行為做太多的揣測。事實便
是最佳證明。哥雅這段旅行所畫的作品，可不是幾天內便可完
成的工作。在這段時期的許多畫作，都有阿爾巴公爵夫人的倩
影。有的自然揮灑而就，有的則精雕細琢而成。難道這些身影

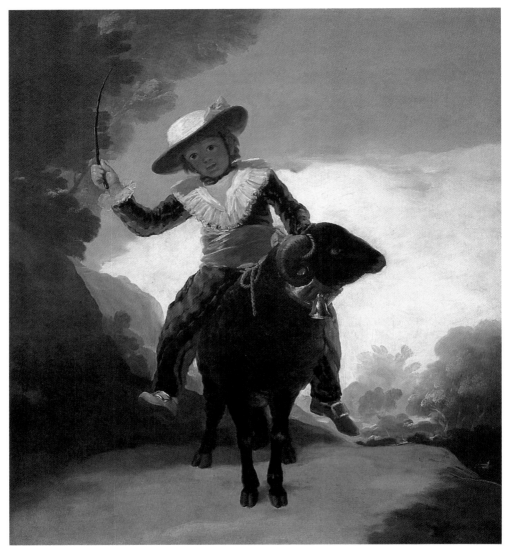

小孩騎綿羊　1786～1787 年　油彩畫布　127.2×112.1cm　芝加哥美術會藏

的背後便是愛情幻滅的象徵？一些徵候似乎已經洩露了悲劇收
場的跡象。

　　哥雅在畫作聖路卡系列時，也同時開始進行「卡布里可」
系列（Los Caprichos）的繪製工作。其細部的修飾工作則延至一

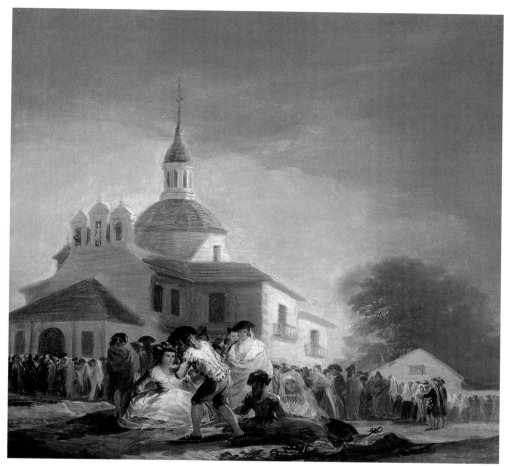

聖伊斯得羅的慶典　1788 年　油彩畫布　42×44cm　馬德里普拉多美術館藏

八○○年前才告完成。我深信哥雅在瓜地奎爾海岸 (Guadalquivir) 的休養生息，對其作品原本充斥的幻覺、諷刺、新古典主義及夢幻式的詭譎氣氛，必定有所幫助。除去道德教化作用，這些畫作應與當代文獻相互對照。觀看哥雅同期寓言家山瑪尼戈 (Samaniego)、艾瑞特的著作，可以幫助我們了解哥雅畫作的主題呈現。而下列的畫作則強烈突顯哥雅的主題思想。

〈阿爾巴公爵夫人〉現藏馬德里麗瑞雅宮殿。雖然有點生硬，仍難掩其不可抗拒的魅力。公爵夫人的臉部表情、濃眉和緊閉的雙唇，都刻畫一種冷淡的表情。其衣著布料的描畫令人稱許，而夫人胸衣上及髮際間的紅色小蝴蝶結，更和夫人腳邊小鬃毛獅子狗的紅爪，相映其趣。背景物雖然有些失真，不過可見「維拉斯蓋茲」一類的處理手法。

哥雅想必撫慰了阿爾巴公爵夫人失去丈夫的苦楚。不過，由於雙方強硬的性格，他們在一起的時間可能不算長久，還可能終以暴力手段分手。即使將想像力強加抑制下來，一些現實的冒險，感情上的糾紛仍像小插曲似地不時浮現，而這段因公爵逝世而引發出來的短暫戀曲，也終告崩塌散場。哥雅在一八〇〇年前幾年的生活，和公爵夫人的社交活動毫無關連，我們更可推斷，阿爾巴公爵夫人在聖路卡與哥雅的相處之後，便有皇后來信暗示高第對公爵夫人的追求。此外，公爵夫人和唐・安東尼奧・康諾將軍也有曖昧戀情存在。總之，一八〇〇年以前，公爵夫人的聲譽是與日俱墜。我們不難理解瑪麗亞・路易莎皇后是以如何憎惡的筆調寫給高第這封信：「那個阿爾巴女人……不過空有美麗，沒有大腦。」瑪麗亞・路易莎逝於一八〇二年七月二十三日，享年四十。

讀者或許因此對馬雅士所描述的公爵夫人大失所望。的確，他們所言大為失真。根據馬雅士的說法，哥雅和阿爾巴公爵夫人的戀情一直持續至一八〇〇年。而實際上，他們兩人的密切來往不過在一七九五至一七九七兩年之間。肇始於麗瑞雅宮殿的人像畫作，而以另一幅同樣動人的紐約西班牙會社（the Hispanic Society in New York）的畫像作結。其急轉直下的戀情風暴是如何畫下休止符，世人則無從得知。

阿爾巴公爵夫人　油彩畫布　194×130cm　馬德里麗瑞雅宮殿藏（右頁圖）

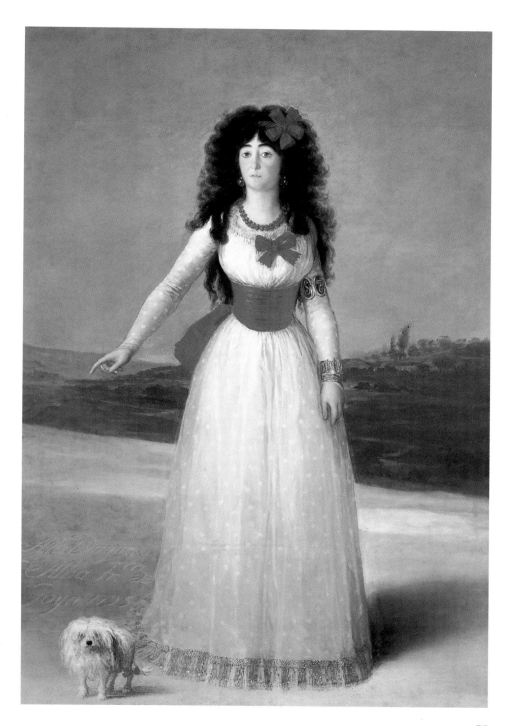

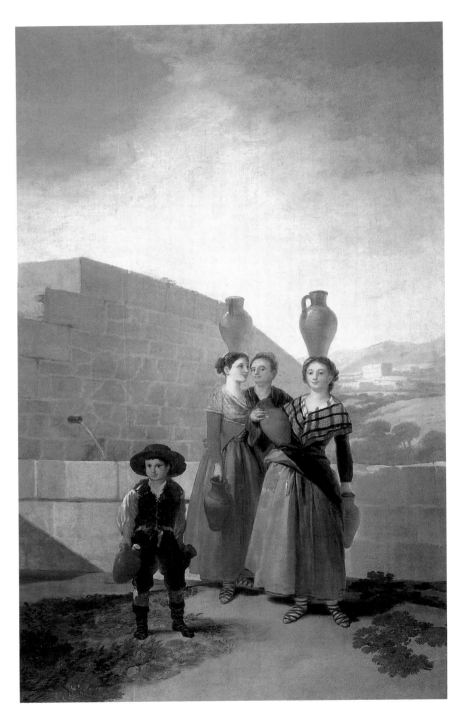

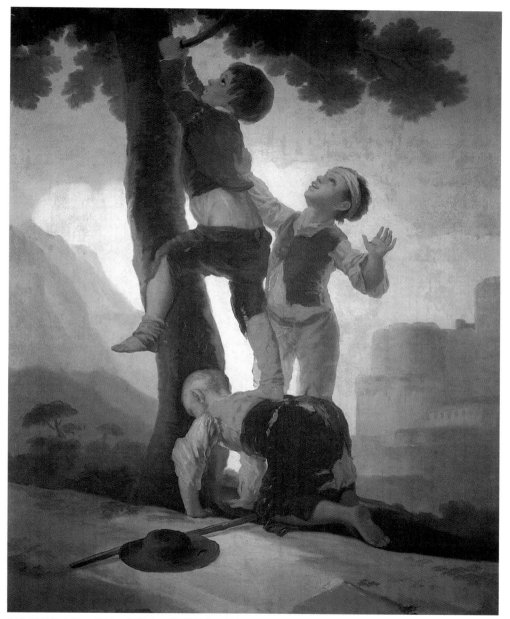

奮力折枝的小孩　1791～1792 年　油彩畫布　141×111cm　馬德里普拉多美術館藏
僕人　1791～1792 年　油彩畫布　262×160cm　馬德里普拉多美術館藏（左頁圖）

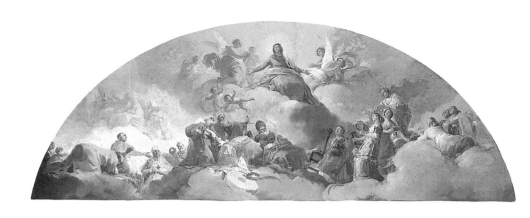

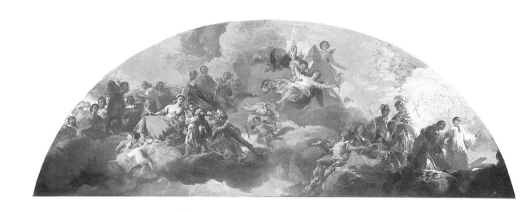

為瑞吉那教堂做的草圖（上圖）

沙拉哥沙的皮拉爾大教堂拱頂創作　1780 年　油彩畫布　85×165cm　沙拉哥沙西奧美術館藏（下圖）

十字架上的基督　1780 年　油彩畫布　255×154cm　馬德里普拉多美術館藏（右頁圖）

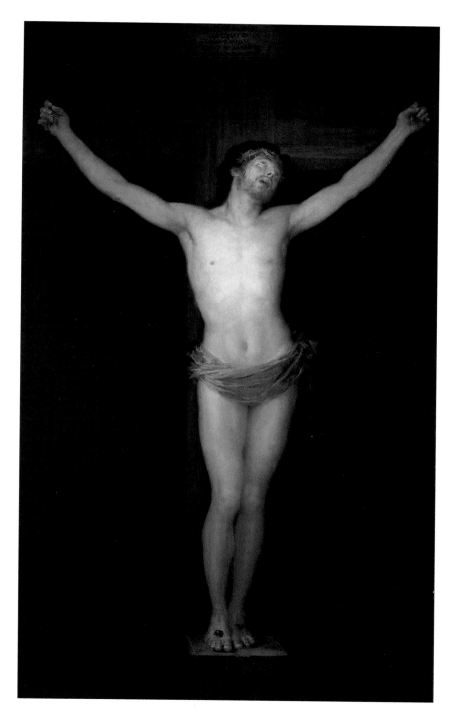

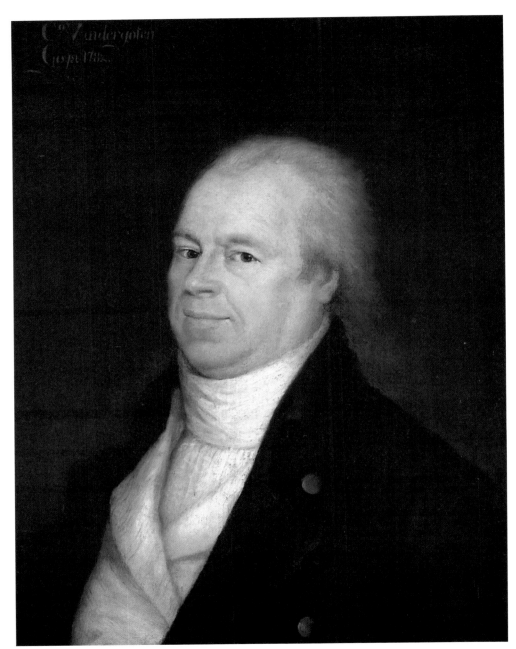

柯尼里歐・凡得葛登　1782 年　油彩畫布　62×47cm　馬德里普拉多美術館藏

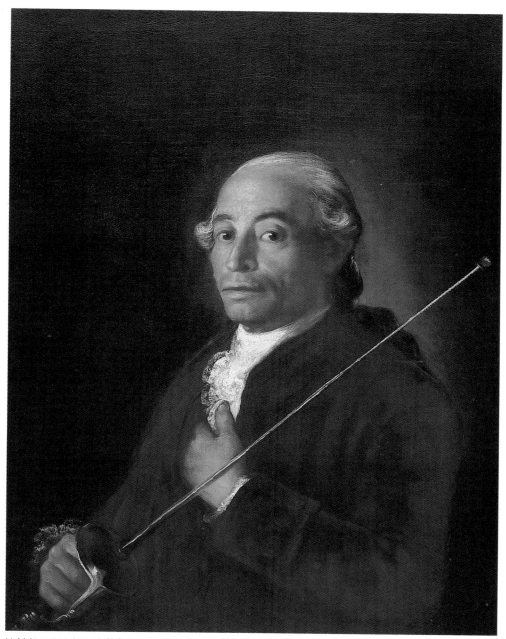

持劍者　1783 年　油彩畫布　82.2×62.2cm　美國達拉斯梅鐸美術館藏

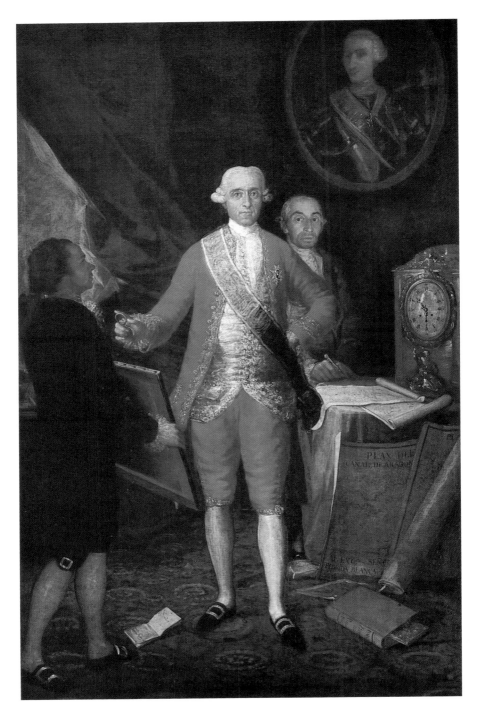

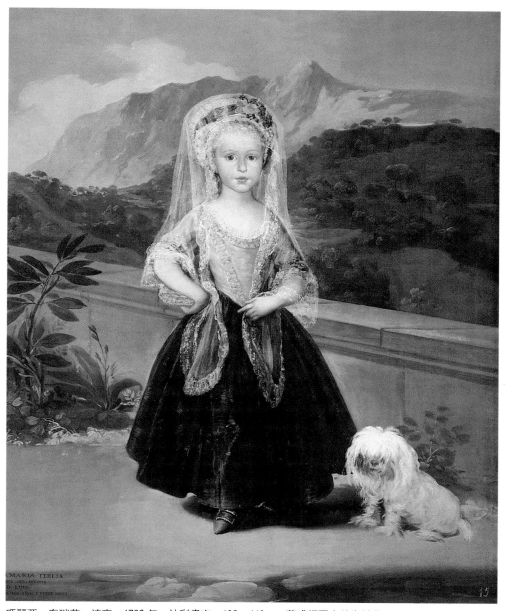

瑪麗亞・泰瑞莎・波旁　1783 年　油彩畫布　132×116cm　華盛頓國立美術館藏

首相佛羅里達布蘭卡伯爵與哥雅　1783 年　油彩畫布　262×166cm　馬德里爾奎約銀行藏（左頁圖）

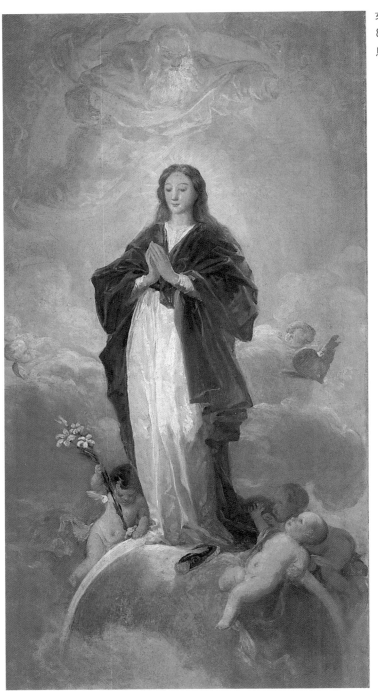

女神　1784 年　油彩畫布
80.2×41cm
馬德里普拉多美術館藏

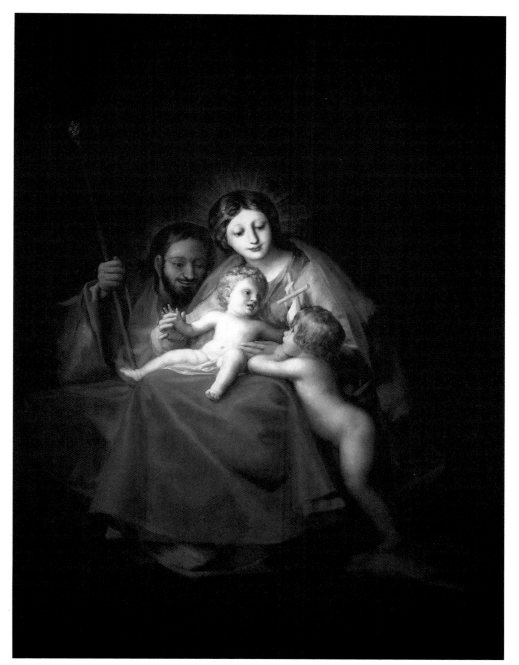

聖家族　1780〜1789 年　油彩畫布　203×143cm　馬德里普拉多美術館藏

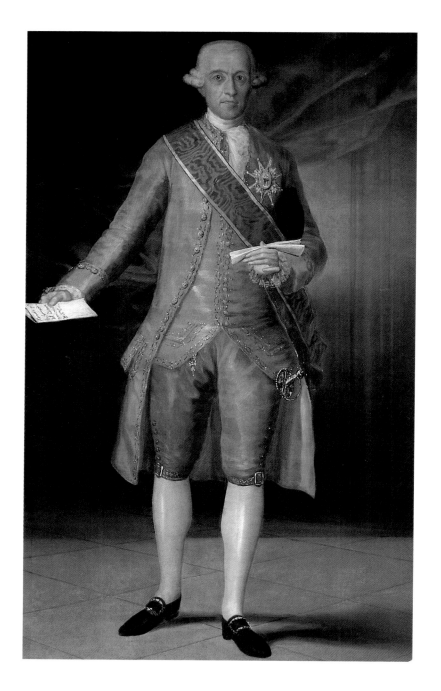

佛羅里達布蘭卡伯爵　1783 年　油彩畫布　175×112cm　馬德里普拉多美術館藏

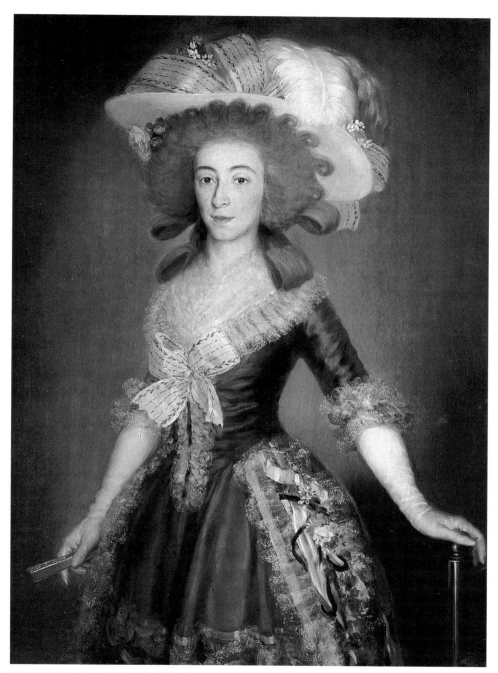

貝娜維特公爵夫人　1785 年　油彩畫布　104×80cm　馬德里私人收藏

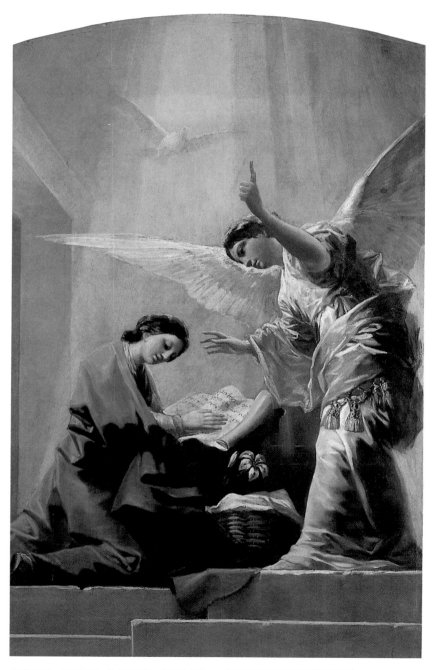

天使報信　1785 年　油彩畫布　280×177cm　西班牙塞維爾歐蘇那公爵藏

聖約瑟的轉變　1787 年　油彩畫布　220×152cm　西班牙巴來多利聖約格・聖安娜修院藏

龐特約斯侯爵夫人　1786 年　油彩畫布　211×126cm　華盛頓國立美術館藏

狩獵的卡洛斯三世　1787 年　油彩畫布　207×126cm　馬德里普拉多美術館藏

卡洛斯三世　1786～1787 年　油彩畫布　197×112cm　馬德里西班牙銀行藏

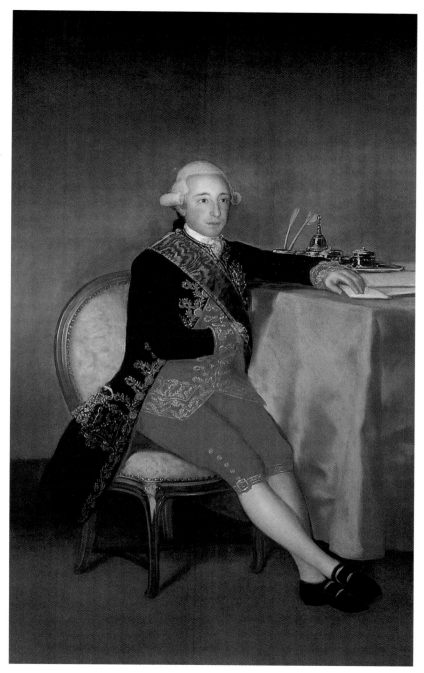

亞特米拉伯爵　1786～1787 年　油彩畫布　177×108㎝　馬德里西班牙銀行藏

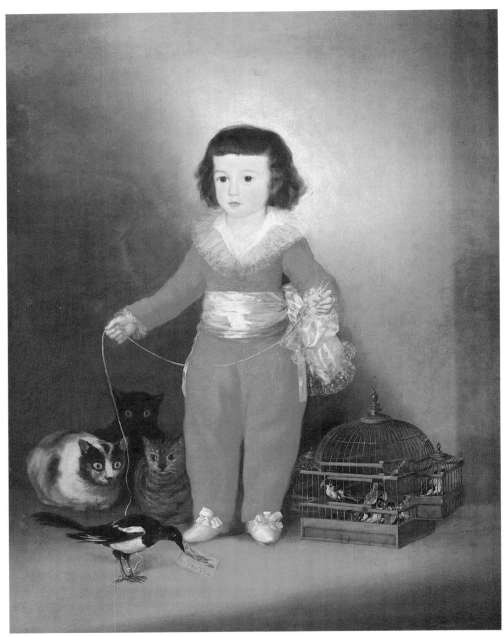

曼紐爾・歐索里奧・桑尼卡　1788 年　油彩畫布　127×101cm　紐約大都會美術館藏（上圖）
法蘭西斯哥・卡帕拉斯　1788 年　油彩畫布　210×127cm　馬德里西班牙銀行藏（右頁圖）

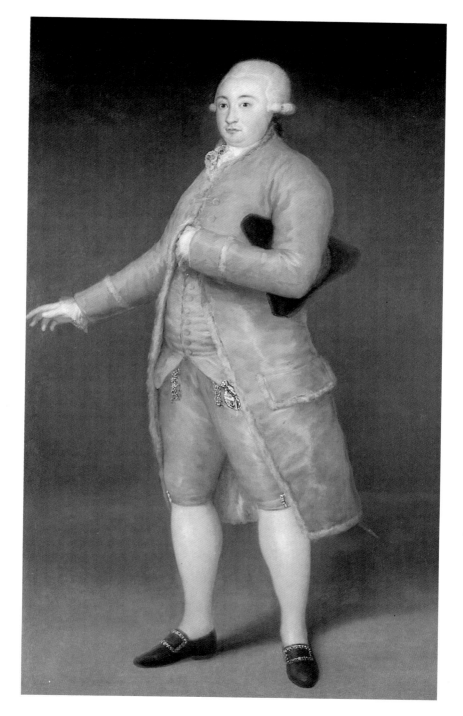

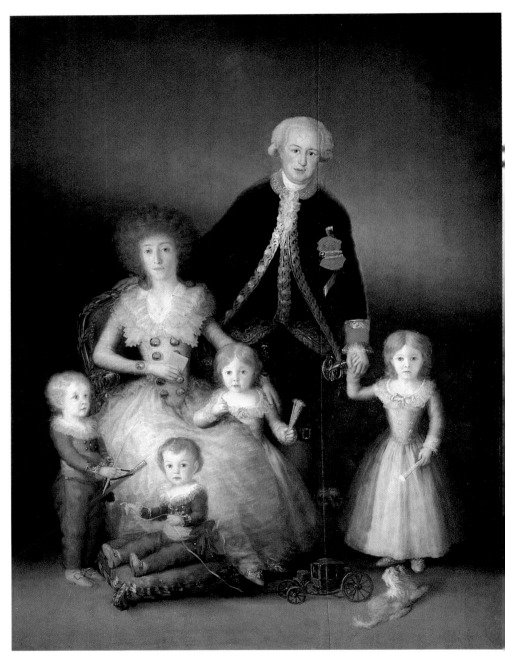

歐蘇那公爵家族　1788 年　油彩畫布　225×171cm　馬德里普拉多美術館藏

歐蘇那公爵家族（局部）（右頁圖）

閒聊的女子　1790～1792 年　油彩畫布　59×145cm　美國哈特福特私人收藏（上圖）

夢　1790 年　油彩畫布　44.5×77cm　都柏林愛爾蘭國立美術館藏（下圖）

露易絲・瑪麗亞・西斯特　1791 年　油彩畫布　118×87.5cm　巴黎私人收藏（右頁圖）

D. LUIS MARIA DE CISTUE Y MARTINEZ. A LOS
DOS AÑOS Y OCHO MESES D SU EÐ.

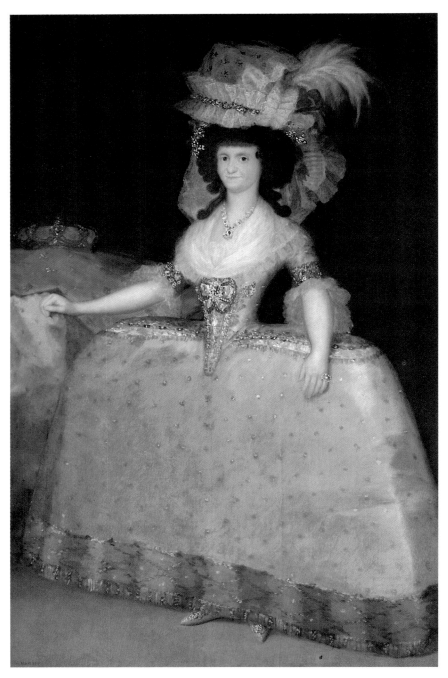

瑪麗亞・路易莎皇后　1789 年　油彩畫布　220×140cm　馬德里普拉多美術館藏

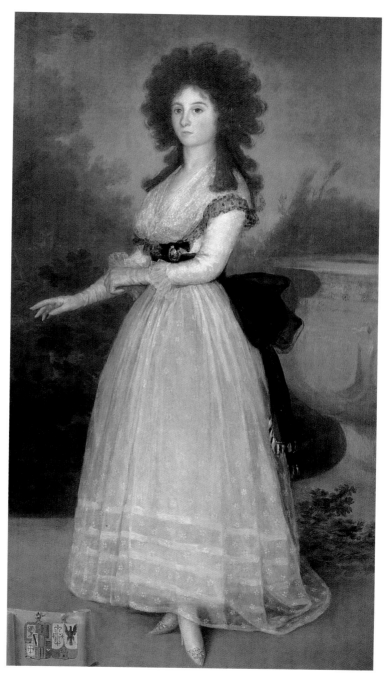

塔迪雅・阿麗雅絲・安里貴茲　1790 年　油彩畫布　190×106cm　馬德里普拉多美術館藏

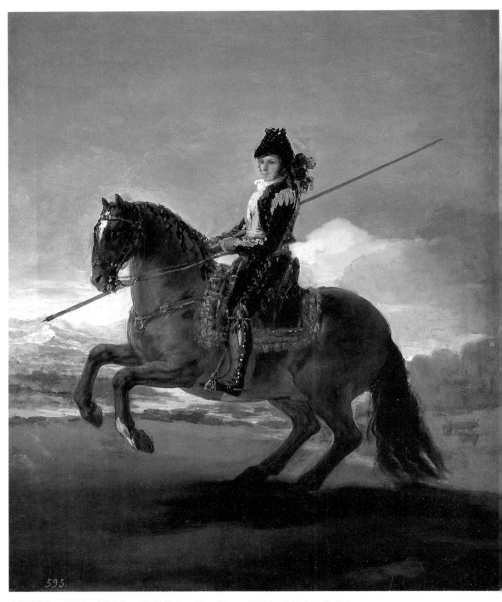

刺刀騎士　1791～1792 年　油彩畫布　57×47cm　馬德里普拉多美術館藏
鬥牛　1793 年　油彩白鐵　43×31cm　馬德里卡多那公爵夫人藏（右頁圖）

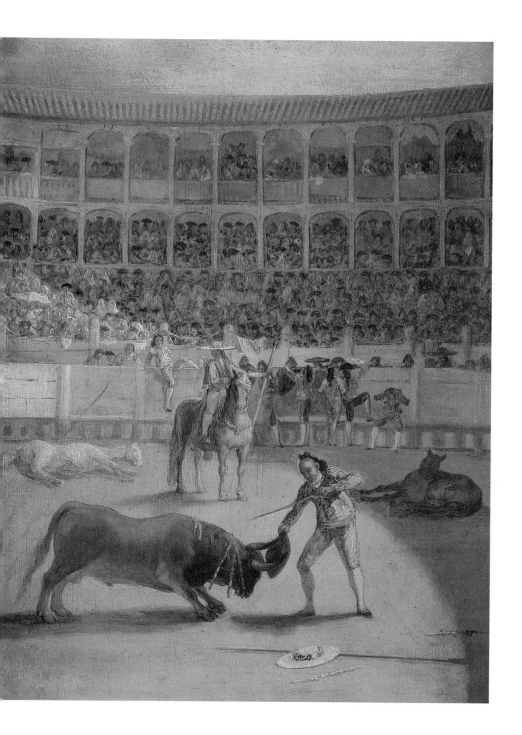

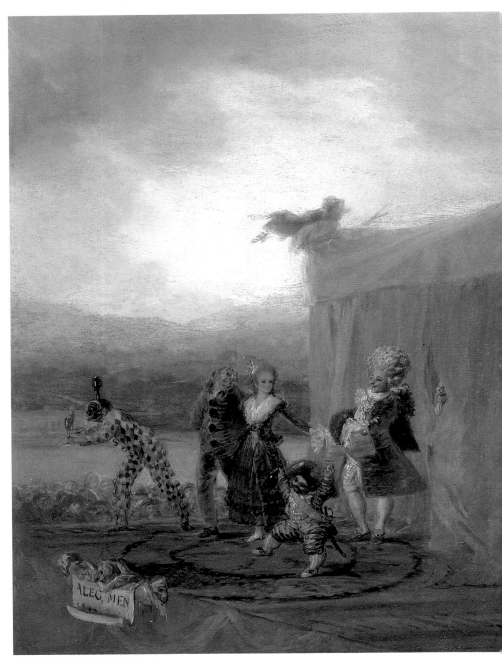

馬戲團　1793～1794 年　油彩畫布　43×32cm　馬德里普拉多美術館藏
馬戲團（局部）（右頁圖）

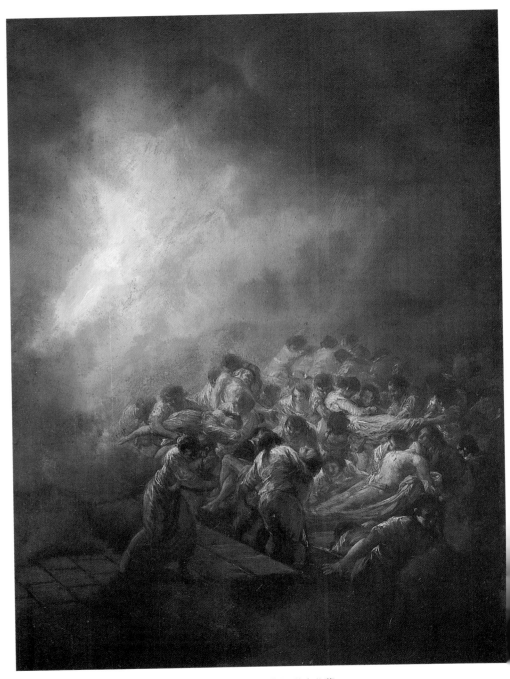

火災　1793～1794 年　油彩白鐵　50×32cm　聖賽巴斯汀私人收藏

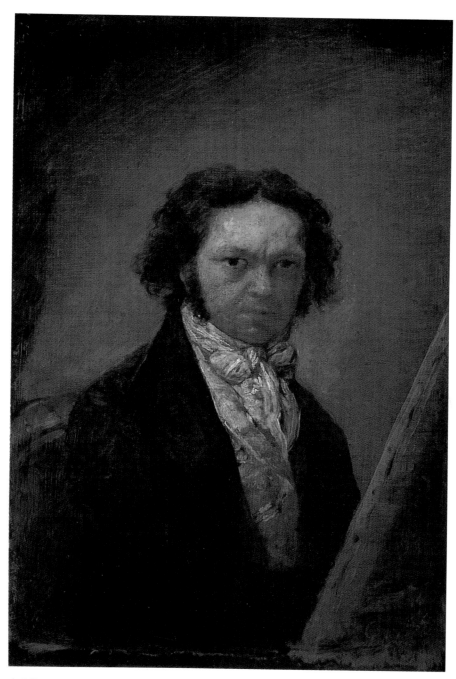

自畫像　1795～1797 年　油彩畫布　18×12.2cm　馬德里普拉多美術館藏

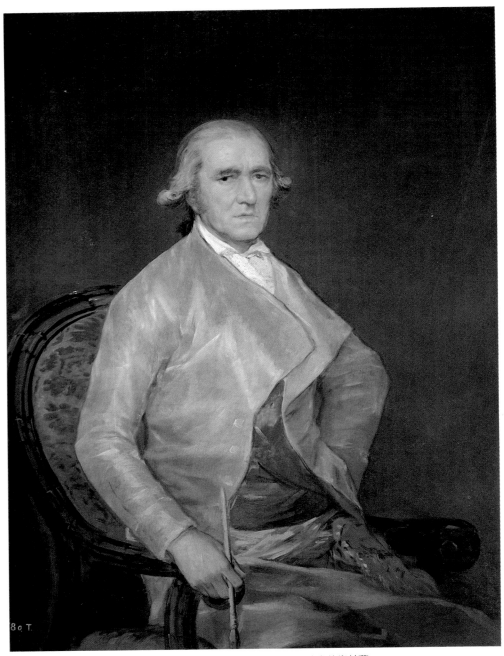

法蘭西斯哥・拜雅　1795 年　油彩畫布　112×84cm　馬德里普拉多美術館藏

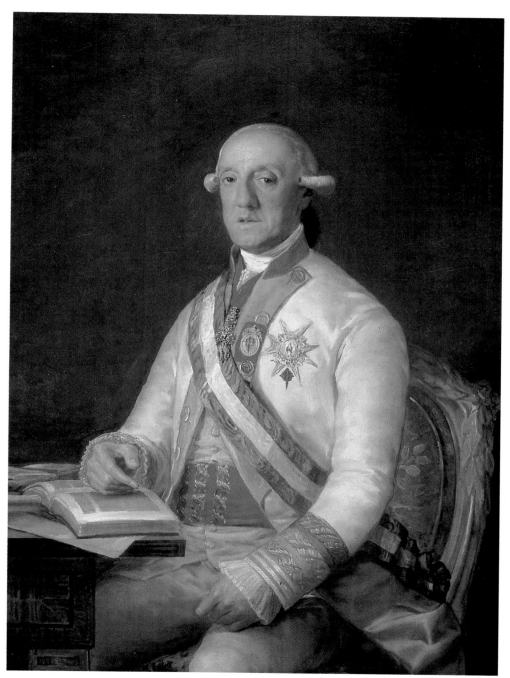

索弗拉加侯爵　1795 年　油彩畫布　108.3×82.6cm　美國聖地牙哥美術館藏

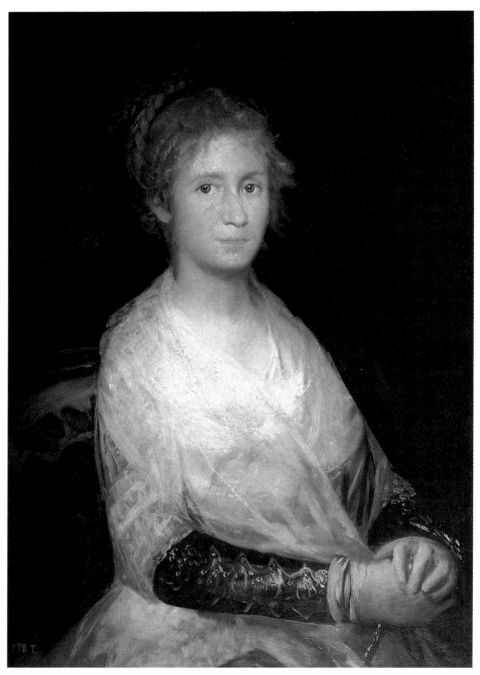

約瑟芙・拜雅（？） 1798 年　油彩畫布　82×58cm　馬德里普拉多美術館藏

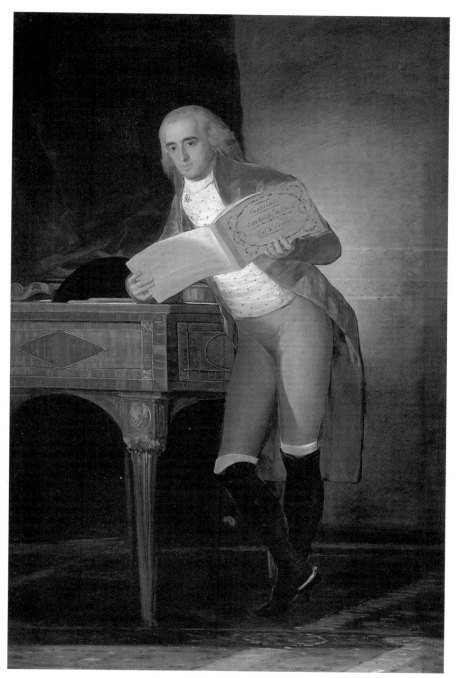

阿爾巴公爵　1795 年　油彩畫布　195×126cm　馬德里普拉多美術館藏

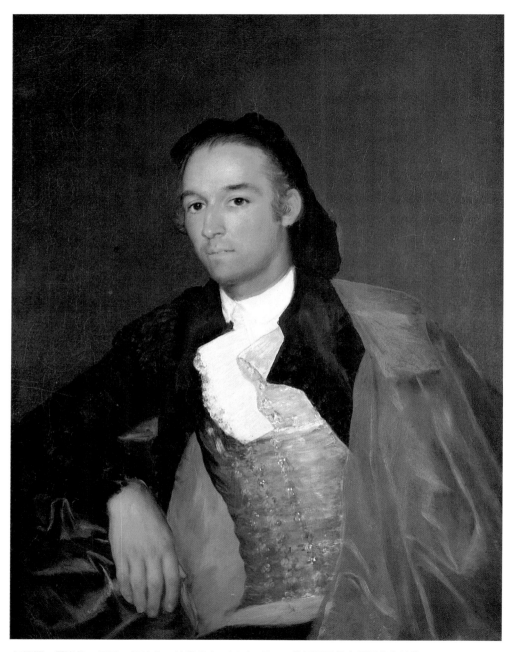

佩得羅・羅米格　1795～1798 年　油彩畫布　84.1×65cm　美國瓦司堡金貝爾美術館藏

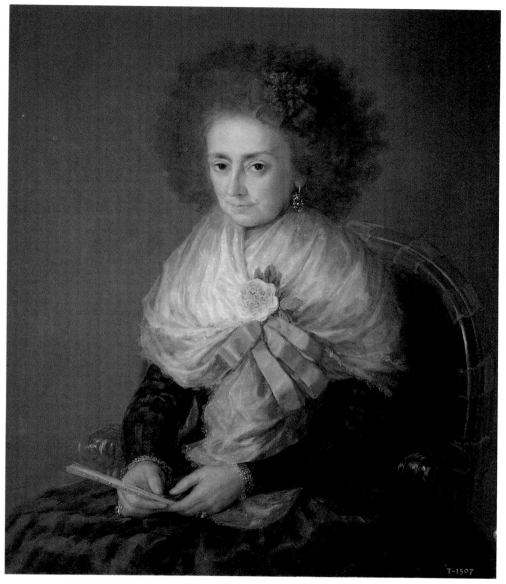

維拉夫蘭卡侯爵夫人　1795 年　油彩畫布　87×72cm　馬德里普拉多美術館藏

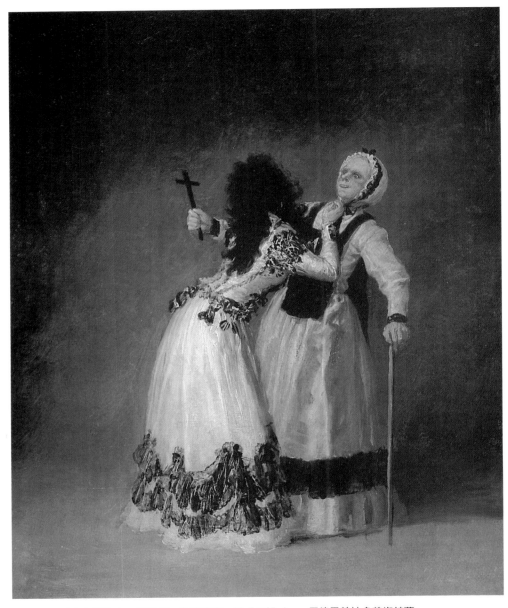

阿爾巴公爵夫人與修女　1795 年　油彩畫布　30.7×25.4cm　馬德里普拉多美術館藏
基督　1798 年　油彩畫布　40×23cm　馬德里普拉多美術館藏（右頁圖）

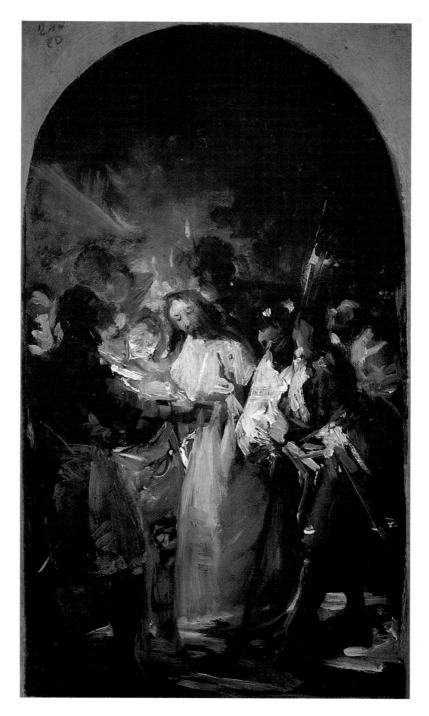

117

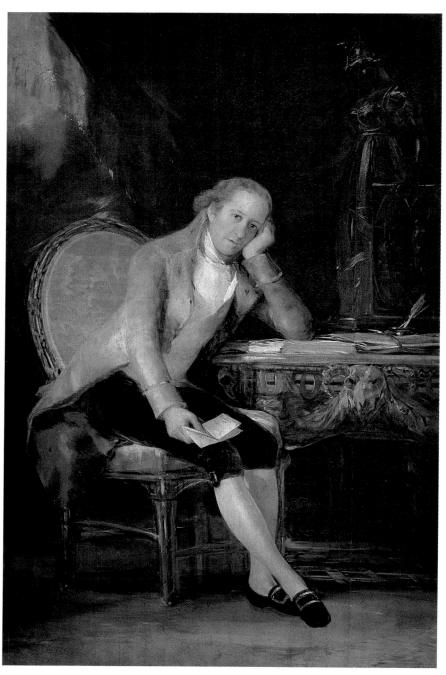

蓋斯伯・麥爾寇・約維藍儂　1798 年　油彩畫布　204×133cm　馬德里普拉多美術館藏

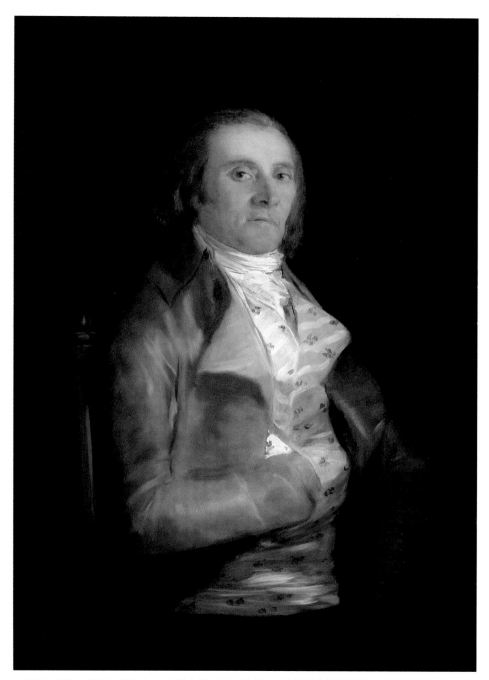

安德烈・佩洛　1797〜1798 年　油彩木板　95×65.7cm　倫敦國立美術館藏

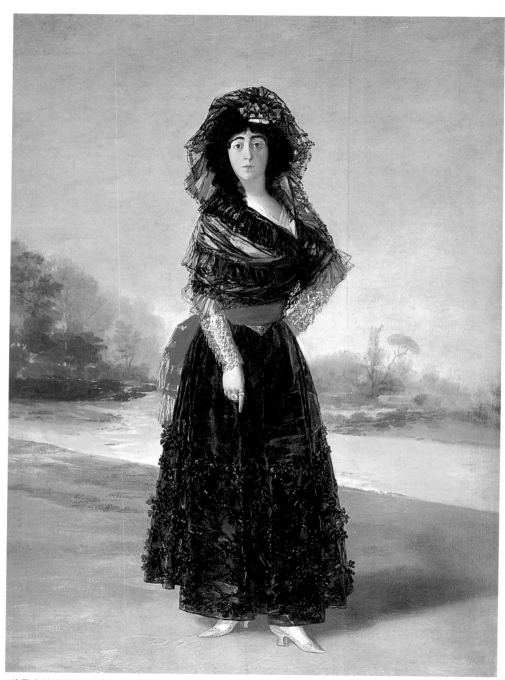

著黑衣的阿爾巴公爵夫人　1797 年　油彩畫布　210×149cm　紐約西班牙會社藏

世紀交替的衝突：一七九七～一八○八年

　　如果我們重新檢視哥雅的人生，我們將視一七九七年爲他
人生的重新開端。因爲在這一年中，他又恢復感情的寧靜，重
拾畫筆，創作了幾幅出色的人像畫作。不過他的健康狀況仍未
見好轉。由一七九八年三月二十二日的一封信，我們可以由藝
術學院的紀錄得知哥雅將面臨全聾的打擊。他肉體上所經歷的
苦痛，如實反映在畫作的危機感中。例如，他在〈貝那維特公
爵夫人〉一圖所穿插的巫婆繪像；於聖安東尼奧‧佛羅里達教
堂 (San Antonio de la Florida Hermitage) 完成的屋頂宗教繪飾。
這些獨特的主題，均以一種大膽冒險的手法呈現。如實反映出
哥雅當時的道德危機和西班牙前所未臨的政治危急情境。

　　〈巫魔夜會〉和〈驅魔〉此兩幅小品畫作，乃於一七九八
年爲阿拉曼達‧歐蘇那畫就，並於同年展覽。其主題及物象均
在「卡布里可」系列雕刻作品中，得以完整地展現。而凱蒙
(Camon) 更表示：『這些作品解答了人們一直以來的長久疑問，
到底這些神妙的雕刻，上了色之後會是什麼樣？哥雅這些年來
滿溢的創造力，在「罪惡」系列和可懼的面具題材上，得到發
揮。他所創造的吸血鬼、巫婆池，都反映一種魔鬼的、低人類
行爲層次的欲望世界。』每一景致都代表其二十年後表現主義
的主旨先聲。當然，這些怪獸表現在表現主義中，更發揮得淋
漓盡致。

　　哥雅這幾年最重要的人格轉變，是其處處可見的誠摯政治
氣味。法國大革命之後，拿破崙襲捲整個歐洲，戈托 (Godoy) 則
在西班牙法庭上演自謂阿爾加伏國王 (King of the Algarve) 的
鬧劇。而西班牙境內更是危機四伏：卡洛斯四世任憑瑪麗亞‧
路易莎和其愛人戈托掌管王朝；斐迪南王子成爲資產階級的希
望，助他圖謀篡位，全朝浸染於連續不斷的秘密活動中。整個
西班牙亂象紛仍，到一八○八年三月十九日的阿瑞斯達政權

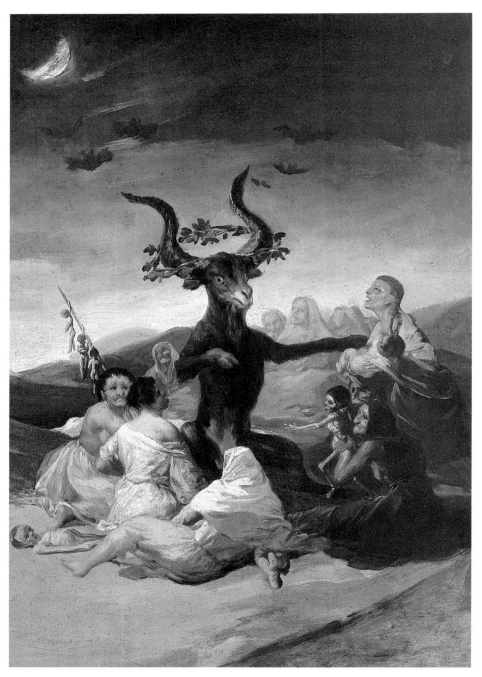

巫魔夜會　1797〜1798 年　油彩畫布　44×31cm　馬德里拉撒羅・高第安諾基金會藏

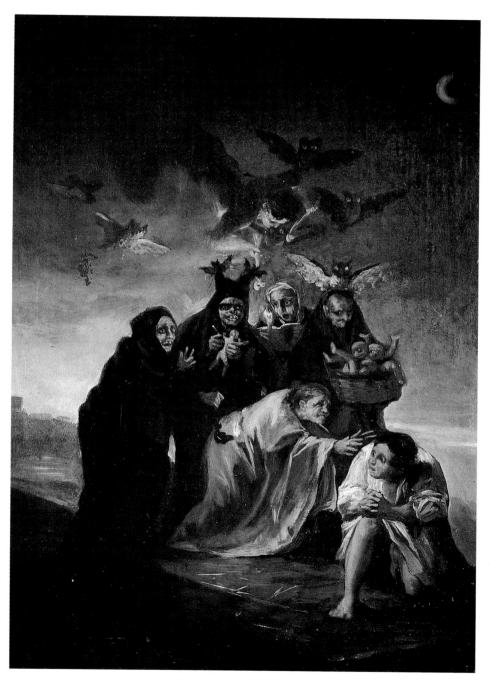

驅魔　1797～1798 年　油彩畫布　45×32cm　馬德里拉撒羅・高第安諾基金會藏

卡洛斯四世　1799 年　油彩畫布　114×81cm　馬德里普拉多美術館藏

戴頭紗的皇后瑪麗亞・路易莎　1799～1800 年　馬德里普拉多美術館藏

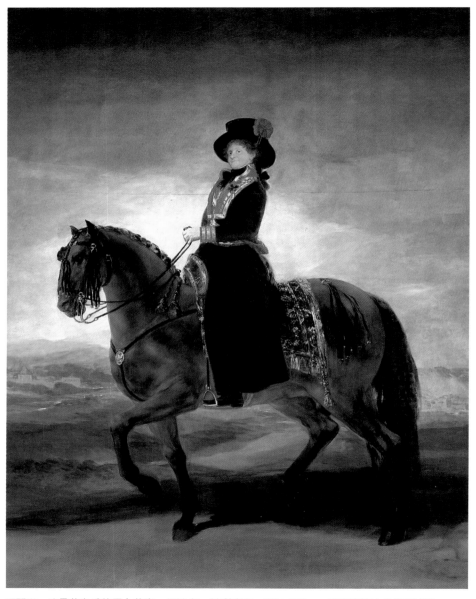

瑪麗亞‧路易莎皇后的馬上英姿　1799 年　油彩畫布　338×282cm　馬德里普拉多美術館藏
瑪麗亞‧路易莎皇后的馬上英姿（局部）（右頁圖）

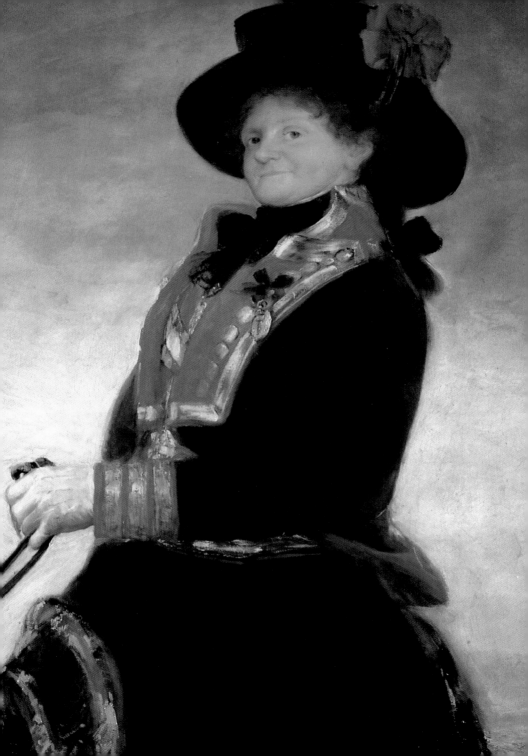

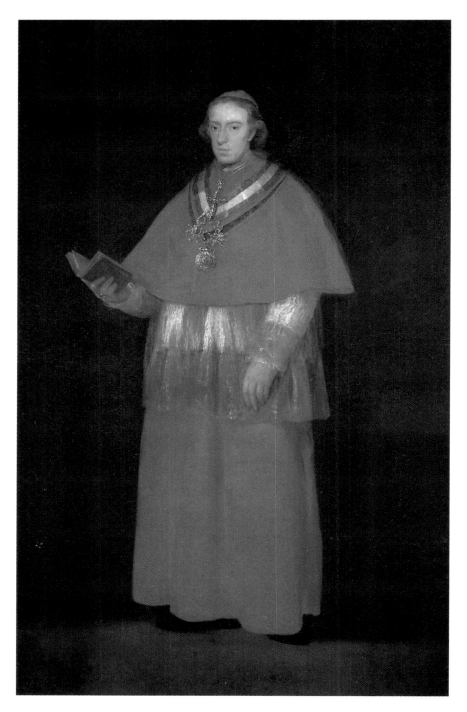

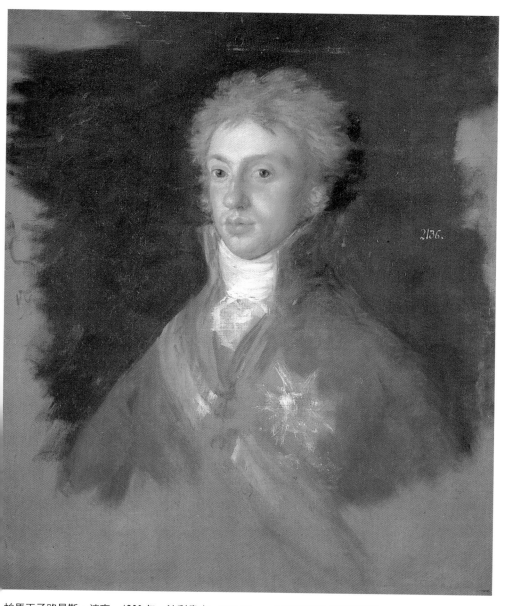

帕馬王子路易斯・波旁　1800 年　油彩畫布　74×60cm　馬德里普拉多美術館藏
路易斯・瑪麗亞大主教　1800 年　油彩畫布　214×136cm　馬德里普拉多美術館藏（左頁圖）

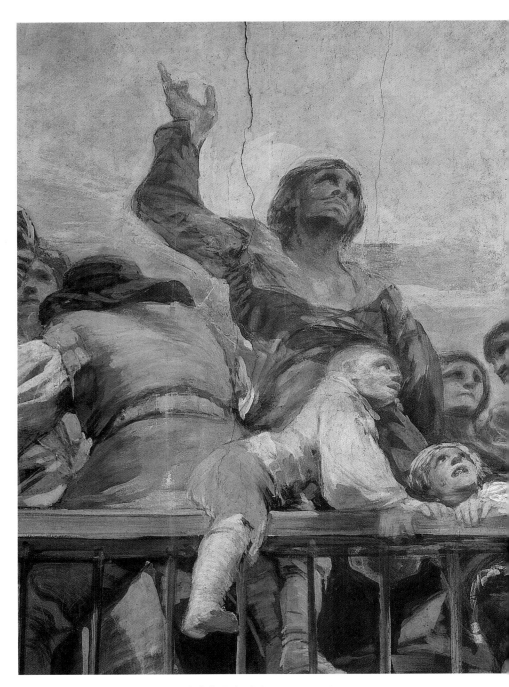

馬德里的聖安東尼奧・佛羅里達教堂穹窿頂（局部）　1798 年　直徑 5.50m

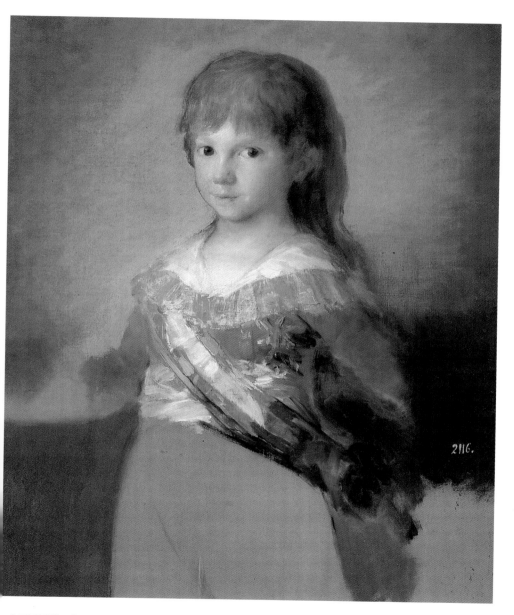

小王子法蘭西斯哥‧寶拉　1800 年　油彩畫布　74×60cm　馬德里普拉多美術館藏

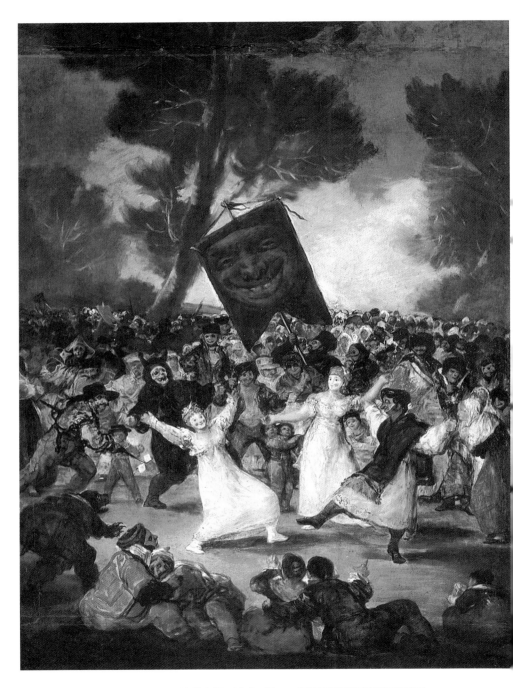

沙丁魚的埋葬　1812～1819 年　油彩木板　82.5×53cm　馬德里聖費南度藝術學院藏

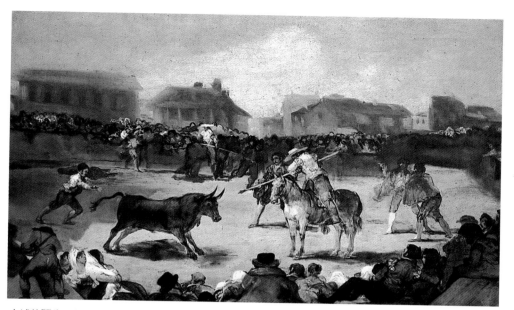

小城的鬥牛　1812～1819 年　油彩木板　45×72cm　馬德里聖費南度藝術學院藏

(Aranjuez) 的崛起達到頂點。法國騎兵部隊攻佔西班牙，戈托政權正式垮台。無能政府在五月二日將西班牙拱手讓人。

〈沙丁魚的埋葬〉便是完成於一八○八～一八一四年獨立戰爭期間。此狂歡景象以急速快筆畫就，如實反映此嘉年華會的盛況。圖畫中央，群舞者大膽的動態線條，有力出色。

〈小城的鬥牛〉與前一作品相同，約略完成於一八○八～一八一四年。在這幅小幅作品中，我們可以得見畫家所謂的「磅礴氣勢」。不論由其主題意識或是技巧因素看來，此作不可避免的有政治色彩。圖中以書法勾勒出某些人物的斑斑血跡，格外令人注目。全圖結構強調不同空間的層次運用，前景旁觀者以背部表示，「費斯塔」(fiesta brava) 提倡者位居於中，其後為鼓譟群眾的側面剪影，及一些房屋的陰影。

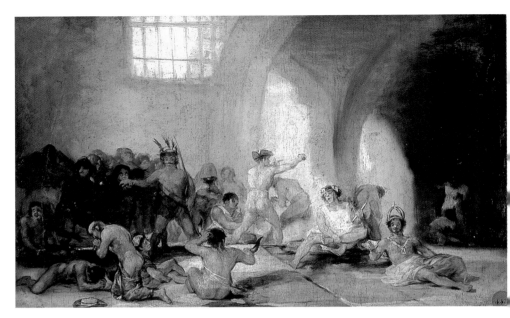

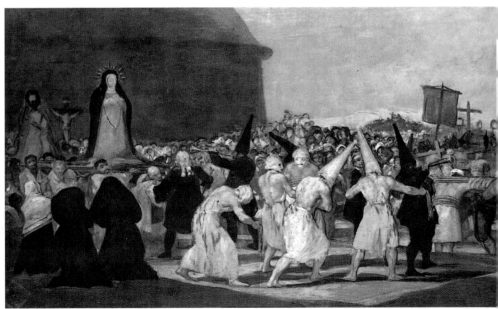

瘋人院　1812〜1819 年　油彩木板　45×72cm　馬德里聖費南度藝術學院藏（上圖）
懺悔者的行進　1808〜1814 年　油彩畫布　46×73cm　馬德里聖費南度藝術學院藏（下圖）

農業　1801〜1805 年
膠彩畫布　直徑 227cm
馬德里普拉多美術館藏

　　〈瘋人院〉藏於聖費南度藝術學院美術館，亦完成於同一
時期。其景充斥裸體人像，反映出此時對於光影效果和光線色
彩運用的迷戀。而其不幸的妄想偏執奇景，則帶有強烈的人為
感發力量。

　　〈懺悔者的行進〉則用動態的表現主義手法呈現，以懺悔
者淌著血的裸露背部佔據主要畫面，而身著喪服的人物，則沉

工業　1801～1805 年
膠彩畫布　直徑 227cm
馬德里普拉多美術館藏

穩了全圖的色彩亮度。圖中幻象、十字架、落地燈和油燈，則
彰顯了空間的立體感。

　　又聾又病的哥雅，不能避免地捲入這場政治旋風當中，結
結實實打擊著哥雅過去的信念，更深深影響他的未來畫風。哥
雅御前畫師的頭銜，使他能夠接近宮廷密謀的虛實。而新近的
大臣使節對他的禮遇崇敬，卻也正中他愛慕虛名的本性。瑪麗

商業　1801～1805 年
膠彩畫布　直徑 227cm
馬德里普拉多美術館藏

亞・路易莎在信中談及哥雅，其再自然不過的語氣，使哥雅終
是脫逃不了宮廷奢華的吸引，更拋卻不下高官厚利的誘惑，依
舊在與自我信念抵觸的情況下，尸位素餐。哥雅的創作理念和
法國革命在西班牙所引起的騷動和力量，有著極大的關連。尤
其在心靈方面，哥雅更與法國革命精神相互契合。哥雅的好友，
也是戈托卑鄙政權下的見證者——約維藍儂 (Jovellanos)，其態

137

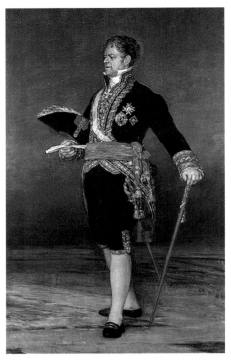
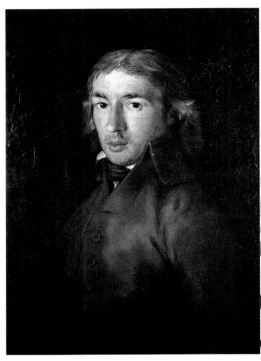

聖卡洛斯公爵　油彩畫布　280×125cm　沙拉哥沙美術館藏（左圖）
林卓‧法南迪茲‧摩瑞汀　1799 年　油彩畫布　73×56cm　馬德里聖費南度藝術學院藏（右圖）
維拉夫蘭卡侯爵夫人　1804 年　油彩畫布　195×126cm　馬德里普拉多美術館藏（右頁圖）

度也和哥雅相同。桑吉斯表示，在獨立戰爭前的十九世紀，對
哥雅來說仍是一個多產的年代。哥雅在一八〇三年還重金購
屋，並慷慨贈予兒子約維爾（Javier），以爲結婚賀禮。哥雅持
續完成的多幅人像畫作，使其免除財務上的憂慮。

　　〈聖卡洛斯公爵〉繪成於獨立戰爭之後，又依其畫風可知，
與〈斐迪南七世〉一畫屬同期作品。本作充滿豐碩的繪畫技法。
其頭部局部特寫，由維拉葛佐羅伯爵夫人基金會（the Collection
of the Countess of Villagonzalo）保有。而小幅的全身畫像，則存
於聖克魯茲侯爵美術館（the Collection of the Marquis of Santa
Cruz）。聖卡洛斯公爵在西班牙政治圈地位崇高，與斐迪南七世關

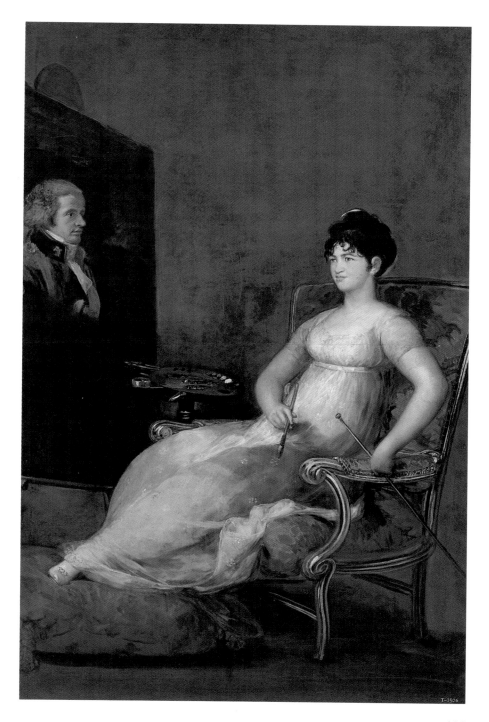

係親近，並曾參與調查哥雅對朝廷的忠誠度。此作將足以印證
其對於哥雅的敬慕之情。

圖見138頁

　　〈林卓・法南迪茲・摩瑞汀〉曾有文獻指出此作繪成於一
七九九年七月六日。根據哥雅的好友作家給予後人的資料和哥
雅末年於波爾多的生活，棕色的基調，人物臉部昏暗的色調，
在在突顯出主角的外型特色和內心世界。

　　此關鍵時期益發突顯哥雅的天份。他的成熟和創作力使他
成為當代繪畫最偉大的開創者。假使耳聾的打擊挫敗了他的繪
畫生涯，他在藝術史上的地位就要大打折扣。哥雅五十歲以後
的作品，不但一針見血，針砭時事，更充滿活躍的想像，而之
前所提輪廓模糊的大師風格，則於此時成熟結果。

　　在哥雅與阿爾巴公爵夫人的放縱之後，如同心靈洗滌功能
一般，哥雅完成許多宗教作品。哥雅旅經安塔露琪亞 (Andalusian)
時，於加地斯 (Candiz) 繪就〈聖塔庫哇〉一圖，恰為狂暴戀
曲的尾聲。其中最受好評的宗教作品，是一七九八年作於聖安
東尼奧・佛羅里達教堂的油畫作品。個中精緻傳神的人物繪像，
證明哥雅為教堂繪飾的不二人選。其餘人像畫的等級作品有：
存於羅馬美術館的〈聖傑葛里教皇畫像〉，及托雷多教堂 (Toledo
Cathedral) 的〈聖哲的背叛〉。當數年前這些作品重新裝裱時，
其獨特的色彩隱現光芒，聖人畫像的面容，在人世往來的摧殘
之中，兀自冷漠地傲視世人，引領我們進入畫家塑造的人生巨
獸世界。而射自左方的一束光芒，則帶著一股不可思議的奇幻
感覺。

　　當我們論及哥雅宗教畫以外作品時，可別忽視了與宗教畫
作，具同樣繪畫技巧的其它題材。原先巨幅的織錦素描，代之
以替阿拉曼達・歐蘇那所作的小幅繪圖。現存於拉佐羅・甘地

巴托洛梅・蘇列達　1804～1806年　油彩畫布　119.7×79.3cm　華盛頓國立美術館藏（右頁圖）

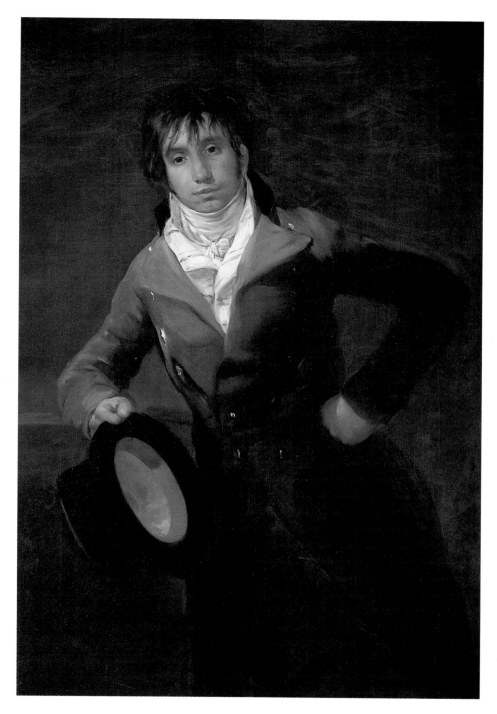

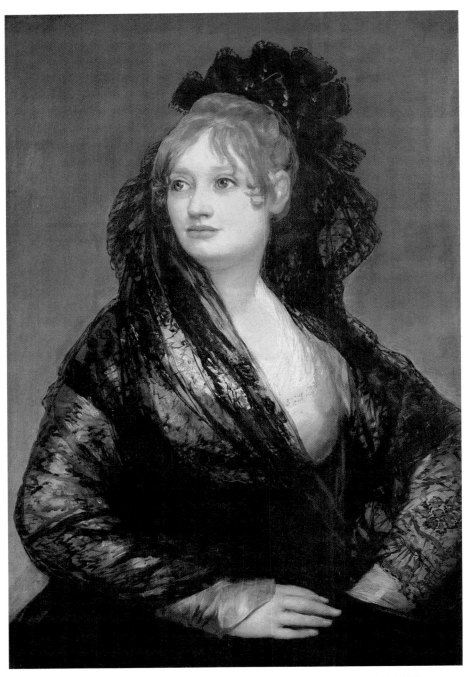

伊莎貝爾・柯波斯・波塞爾　1804～1805 年　油彩畫布　83×54cm　倫敦國立美術館藏

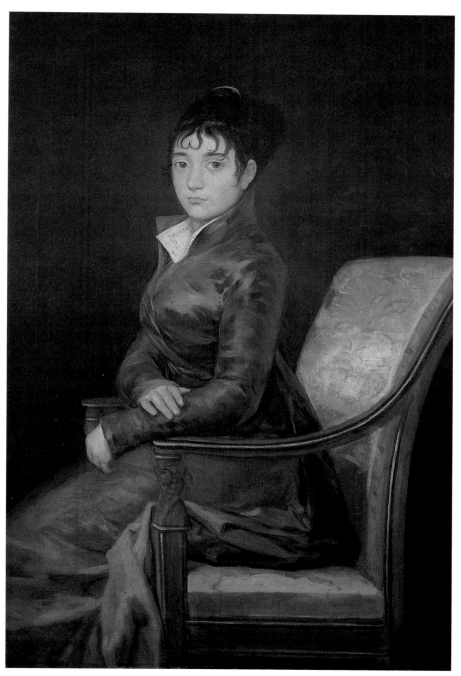

泰瑞莎・路易莎・蘇列達　油彩畫布　119×79cm　華盛頓國立美術館藏

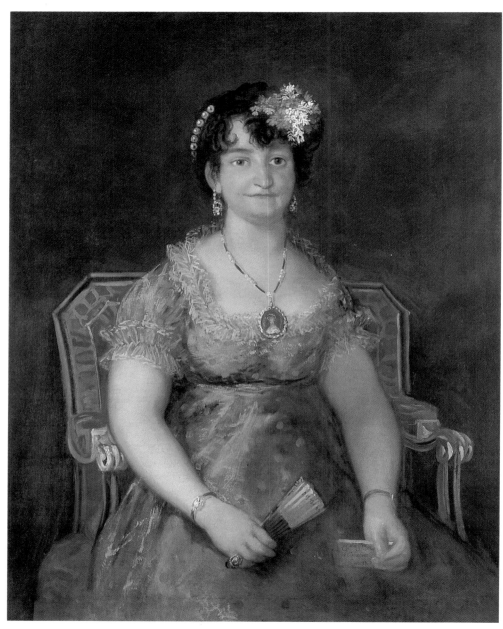

卡巴列羅侯爵夫人　1807 年　油彩畫布　104.7×83.7cm　慕尼黑新繪畫陳列館藏

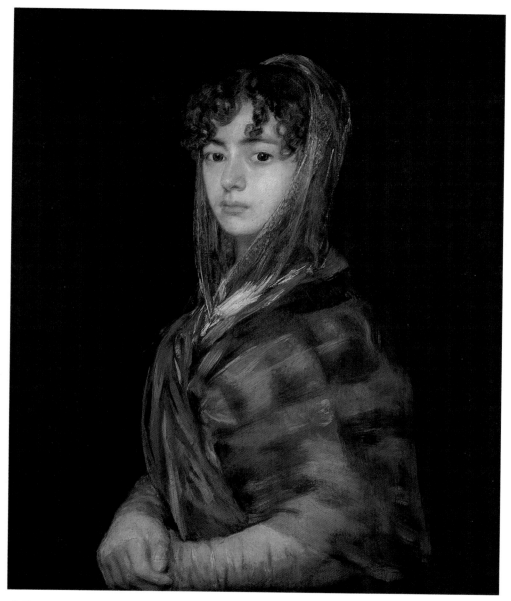

莎芭紗・賈西亞　1806～1811 年　油彩畫布　71×58cm　華盛頓國立美術館藏

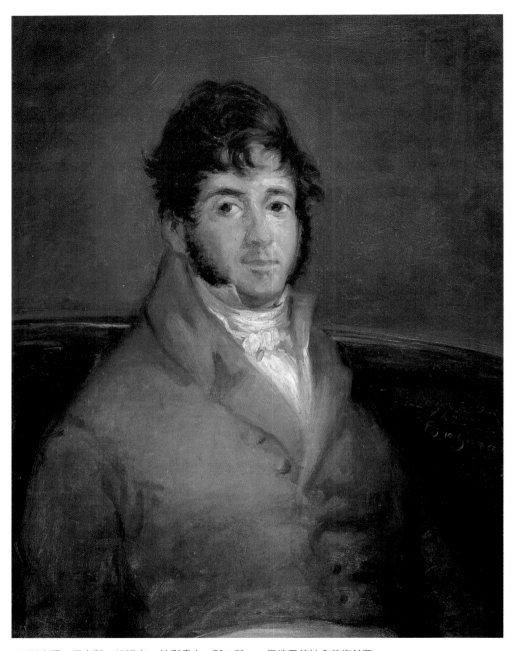

伊斯多羅‧馬奎斯　1807 年　油彩畫布　72×59cm　馬德里普拉多美術館藏

家禽　1808～1812 年　油彩畫布　46×42cm　馬德里普拉多美術館藏（右頁圖）

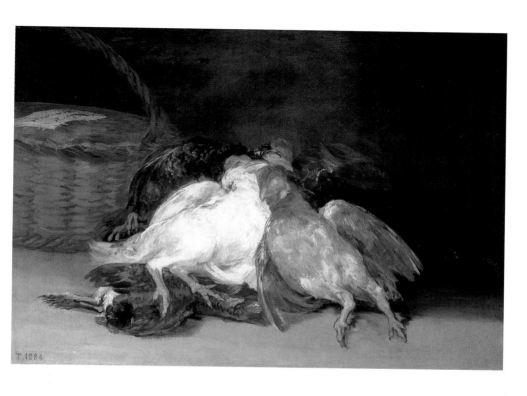

安諾美術館的〈兩巫圖〉，為此期最受歡迎作品。而「卡布里可」系列雕刻，更將〈兩巫圖〉一類的主題做出最完整的發揮。據估計，哥雅此期作品，集中於本世紀末十年內。當一七九四年一月四日，〈艾瑞特二世〉一畫完成時，哥雅自白：「為轉移我的想像力，我委屈自我的衝突。」哥雅此時開始銅畫雕刻的準備。我們已經證明，哥雅與阿爾巴夫人的邂逅，對「聖路卡」系列所產生的影響。而其間的努力，則在「卡布里可」系列中開花結果。「卡布里可」系列於一七九七年完成，不過，在兩年後，才在接收人，貝那維特公爵夫人的簽收證明下，首見於世。《馬德里日報》的廣告文：「畫家自白，此作代表人類的謬誤和罪惡……也是畫家所傾心的主題……文明社會奢華縱慾、愚蠢不智的錯誤，世俗一貫的下流欺詐和憂鬱，趣味的漠視，都是他最感興趣的嘲諷。也是畫家認為，最能刺激創作

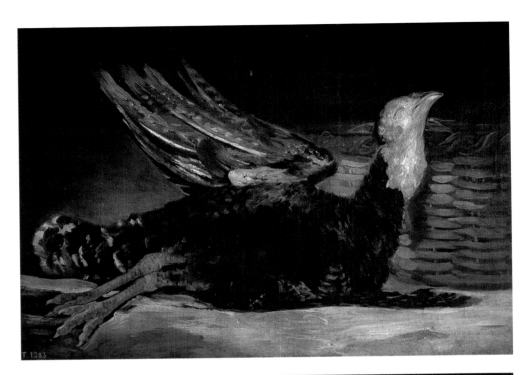

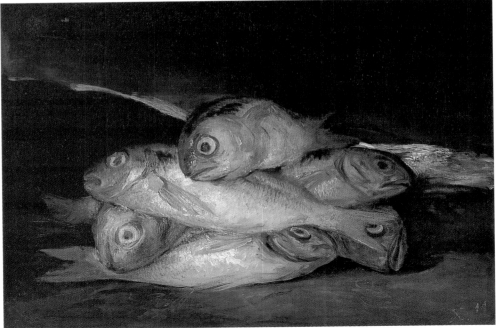

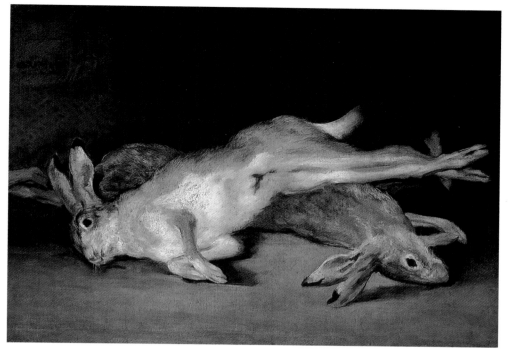

兔子　1808～1812年　油彩畫布　45×63　紐約私人收藏（上圖）
火雞　1808～1812年　油彩畫布　45×62cm　馬德里普拉多美術館藏（左頁上圖）
魚　1808～1812年　油彩畫布　45×63cm　美國休士頓美術館藏（左頁下圖）

靈感的主題。」這些文句釐清了「卡布里可」系列八十幅雕刻的主旨。「卡布里可」系列展，一開始就非常成功，即使部分的圖畫主題，曾引起宗教法庭的反對聲浪，哥雅的地位絲毫未受波及，依然順利地將哥雅的名聲擴展至海外。

　　〈理性沉睡而衍生的怪物〉作於一七九七至九八年。此作品原訂爲「卡布里哥」系列封面，最後還是編入系列畫作四十三號，除了雕刻部分，另存二幅不同內容的草稿未完成圖。不議其別部，其主題基調爲：畫家俯視桌面，身旁環繞類似貓頭鷹、蝙蝠、若干其它怪物，和一些漂浮在空氣中的人面臉孔。其內文述言：『作者沉睡，其唯一目的在減低作品的庸俗感。

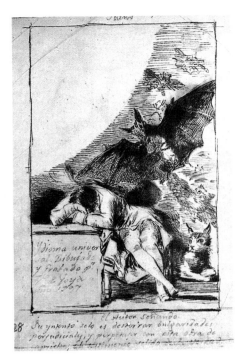

無禮的鏡子　1797～1798 年　紅色墨畫　馬德里普拉多美術館藏（左圖）
栗鼠　1797～1798 年　深褐墨畫、銅版蝕刻　20.8×15.1cm　馬德里普拉多美術館藏（右圖）

理性沈睡而衍生的怪物　1797～1798 年　深褐墨畫、銅版蝕刻　21.6×15.2cm　馬德里普拉多美術館藏
（左頁左上圖）
即使如此，你仍無法了解她　1797～1798 年　深褐墨畫印第安紅色稿、銅版蝕刻　20×15cm
馬德里普拉多美術館藏（左頁右上圖）
齒獵　1797～1798 年　紅色墨畫、銅版蝕刻　21.8×15.1cm　馬德里普拉多美術館藏（左頁左下圖）
追溯到他的祖父　1797～1798 年　紅色墨畫　21.5×15cm　馬德里普拉多美術館藏（左頁右下圖）

「卡布里可」系列則為堅實的真實性，做了永誌不忘的見證。』
　　〈即使如此，你仍無法了解她〉銅版雕刻，背景人物姿態
各異。為「卡布里可」系列七號作品。創作年份一七九七至一
七九八。要想進入這幅畫的真實含義，莫過於哥雅本身的評註：
「叫他如何了解她？想看清她的面目，光戴上眼鏡是不夠的，
還得有明智的判斷力和人世的體驗才行，而這些正是這個可憐
的年輕人所欠缺的。」

沙拉哥沙牛鈴中的人類勇氣　1815～1816 年　紅色墨畫、銅版蝕刻　25×35cm　馬德里普拉多美術館藏

　　〈齒獵〉，「卡布里可」系列十二號作品。創作年份同前幅作品。其殘酷的場景由下列評註可見端倪：「此幅作品成功之處，在懸吊犯人的齒列，將邪惡的咀咒有效地呈現出來。很可惜的，人們竟然相信這種愚昧的行為。」

　　〈追溯到他的祖父〉，「卡布里可」系列三十九號作品。此系列中有趣的發現是，許多場景的支持者都以臀部表象。而動物多為坐姿。如同前述作品，其評註亦饒富趣味：「系譜學家和國王都使這隻可憐的動物發狂，其他動物也大受影響。」

　　〈無禮的鏡子〉此幅作品和另外三幅畫作，共同處理「鏡子」這一主題。雖然從未翻版雕刻，此作確定屬於「卡布里可」系列。其標題難以辯認。

　　〈栗鼠〉，「卡布里可」系列五十號作品。此作主題非常清楚：「不聞，不知，不行，屬於一無是處的栗鼠一族。」

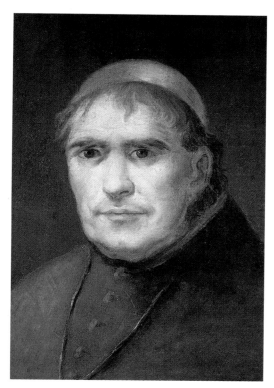
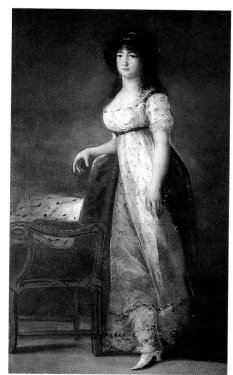

大主教凱培尼　1800 年　油彩畫布　44×31cm　馬德里普拉多美術館藏（左圖）
拉撒侯爵夫人　1804 年　油彩畫布　193×115cm　馬德里阿爾巴公爵藏（右圖）

　　〈沙拉哥沙牛鈴中的人類勇氣〉「卡布里可」系列二十二號作品。創作年份同上。此畫以次場景的缺乏而獨樹一幟。牛隻的生猛活躍和馬匹的消極軟弱，形成對比。

　　在十八世紀末和十九世紀初期，哥雅主要還都是在從事人像的繪製。壯觀大作如〈拉撒侯爵夫人〉、〈大主教凱培尼〉、〈林卓・法南迪茲・摩瑞汀〉，均完成於此時。其中最有名的，莫過於存於聖費南度藝術學院的〈建築師維蘭猶娃〉和普拉多美術館的〈聖哲卓瓦蘭〉。這些都表明當時宮廷畫師的生活重心。除卻藝術性的價值，以上圖作更具有重大的歷史文獻地位。而在十八世紀末兩年，即一八九八及一八九九年，哥雅不倦地

卡洛斯四世家族
1800～1801 年　油彩畫布
280×336cm
馬德里普拉多美術館藏

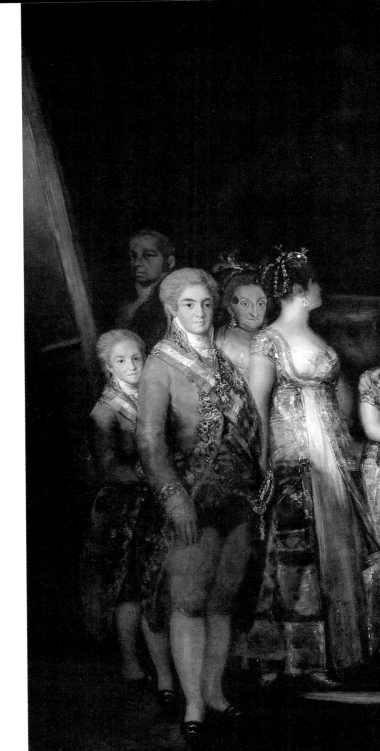

154

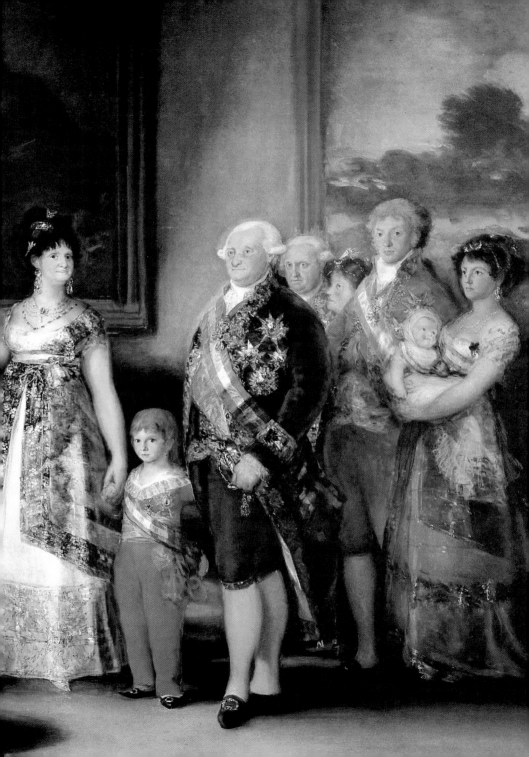

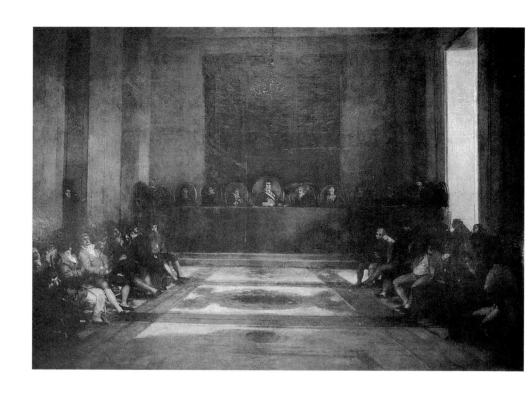

作畫，為君王繪製了各式姿態的不同畫作。為求真確，哥雅也不會為了討好君上，而增添或修改畫像。其間最出色的貴族人像畫，莫過於〈卡洛斯四世家族〉。此幅作品代表哥雅藝術的豐饒成熟，乃藝術史中引導先驅的角色。

〈拉撒侯爵夫人〉完成年月不詳。不過觀其畫風則當屬十九世紀初期作品。此作技巧純熟，表現畫家此時對於光影的執著。直射於主人翁身上的光線，將主角有力地突顯於背景顏色之上。布料質地清晰可見。此作後來屬於阿爾巴家族所有。

〈卡洛斯四世家族〉完成於一八○○年春天。由於近年來審慎的修繕工作，我們今日得重見此作豐富的色彩，和過去被忽略的陰影表現及主旨。此畫為哥雅藝術里程的高峰作品，並與維拉斯蓋茲的人像，相提並論。畫中人物於畫布上排成一列，

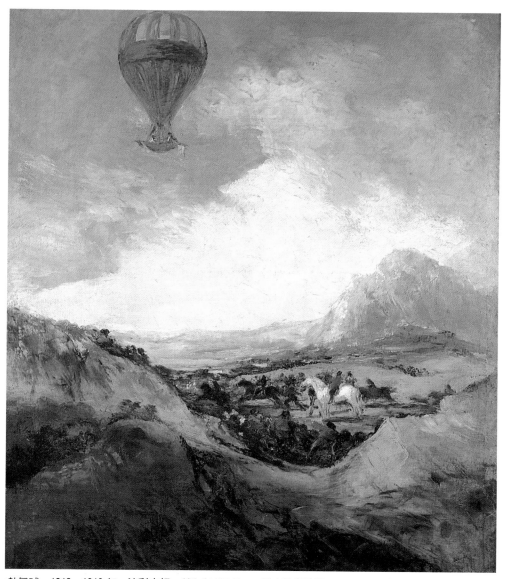

熱氣球　1812～1819 年　油彩木板　105.5×84.5cm　亞吉美術館藏
菲律賓政務會議　1815 年　油彩畫布　327×417cm　卡斯提瑞斯哥雅美術館藏（左頁圖）

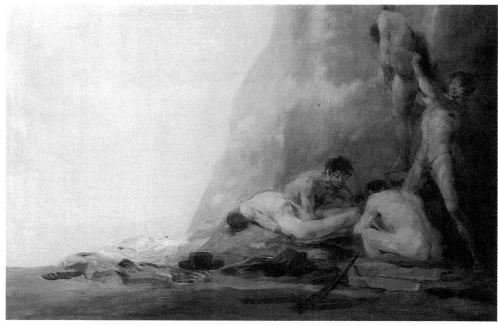

殉道 I　1808～1814 年　油彩木板　31×45cm　法國柏桑松美術館藏

由左而右依序爲，卡洛斯・瑪麗亞・伊斯得羅王子 (D. Carlos
Maria Isidro，於其兄逝後，自居皇室，建立卡里政權)；哥雅自
畫像；奧斯圖瑞爾斯王子 (The Prince of Asturias，即未來的斐
迪南七世)；國王之妹瑪麗亞・約瑟芙 (Maria Josefa，逝於次年，
一八〇一年)；不知名人士的頭部分 (據猜測，可能爲王子未來
新娘的抽象人物)；國王之女瑪麗亞・伊莎貝爾公主 (Infanta
Maria Isabel，於一八〇二年多季，以十二之齡成婚)；皇后瑪麗
亞・路易莎 (Queen Maria Luisa)，手牽幼子法蘭西斯哥 (D.
Francisco de Paula，法蘭西斯哥的哭號成爲五月二日歷史悲劇
的近因)。再過去就是國王卡洛斯四世；身後爲其兄安東尼奧
親王 (Infante D. Antonio)；旁邊是卡洛斯四世長女卡羅特
(Carlota Joaquina)；最後是帕馬王子和帕馬公主 (Prince and
Princess of Parma，即伊特利亞君主路易斯・波旁和卡洛斯四世

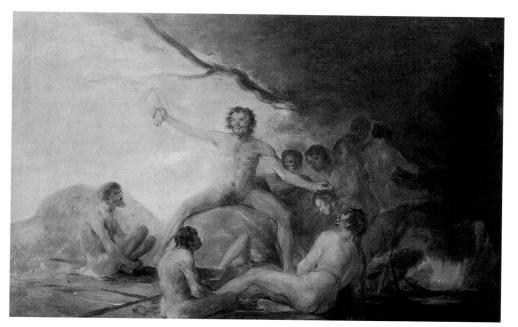

殉道 II　1808～1814 年　油彩木板　31×50cm　法國柏桑松美術館藏

之女瑪麗亞・路易莎）懷抱其子卡洛斯・路易斯（D. Carlos
Luis）。雖然畫中人物表情有些生硬，人物位置的安排卻是十分
妥當合宜。各個相鄰人物以權勢地位相互聯繫，而又不拘泥形
式，如安插斐迪南七世於左手邊，而君主及孩童自然地錯落並
排，而非似其餘人物般對角排列，都是信手拈來，大師手筆。
背景上的兩幅懸畫塗色，與主角人物衣飾的繁複多彩，形成極
有力的對比。作為一幅歷史文物的價值，此圖似乎暗示對卡洛
斯家族的微妙諷刺。特別是主角人物卡洛斯四世，統領了這群
彼此疏遠的關係密切親人。存在於這些貴族人物之中的寂寞孤
獨，從未如此完整地被傳達出來。

　　哥雅此時期的其他作品，也同樣具有堅強有勁的特色。如
一八〇一年畫作的〈和平王子戈托〉及另一幅內容迥異的畫作
〈秦尚伯爵夫人〉。哥雅如實反應對摹畫人的內在性格體會，

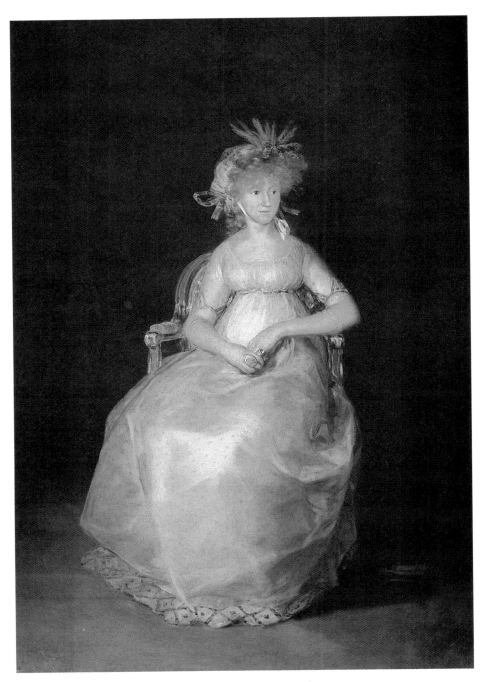

秦尚伯爵夫人　1800 年　油彩畫布　216×144cm　馬德里瑞典伯爵家族藏

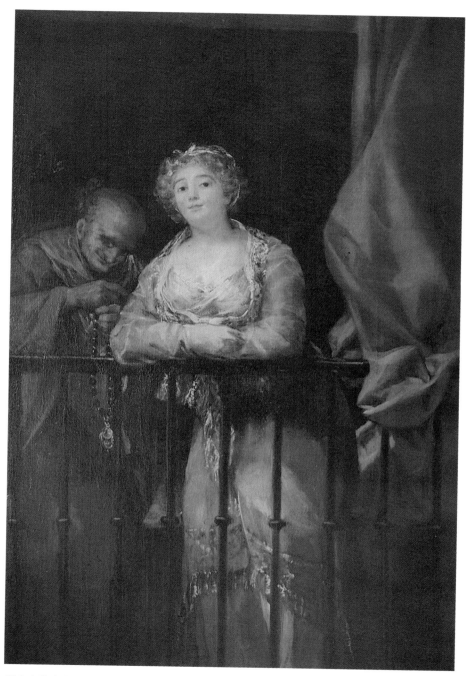

陽台上的少女和修士　1808～1812 年　油彩畫布　166×108cm　馬德里私人收藏

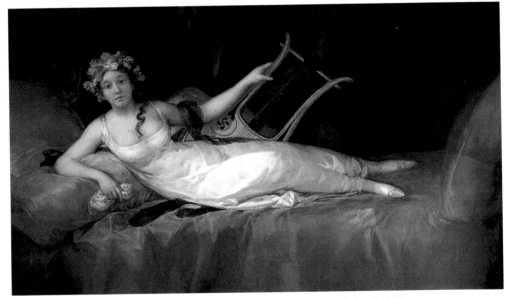

聖克魯茲侯爵夫人　1805 年　油彩畫布　124.7×207.9cm　馬德里普拉多美術館藏
聖克魯茲侯爵夫人（局部）（右頁圖）

運用憂鬱而略帶羞怯的色彩雕畫出畫中主角。而這些貴族人像
作品中，〈費南・奴南茲伯爵〉和〈聖安德烈侯爵〉筆觸精練
文雅，明暗有別，堪稱西方最佳人像畫作。而一八〇五年所作
的〈聖克魯茲侯爵夫人〉，以新古典主義風格入畫（人物斜倚，
手持一以太陽標誌為飾的希臘古豎琴），和以同樣構圖技法畫
就的〈馬茲〉，其風格更能反應當代世局。

戰爭危機：一八〇八～一八一四年

　　獨立戰爭的發生是哥雅生涯最難斷定的時期。時至今日，
他對拿破崙的態度仍因傳記作家的不同觀點而莫衷一是。拉法
特表示，哥雅對拿破崙的態度就像他本身臨死的掙扎一樣，如
果不是史上存有太多正反兩方的證據，哥雅的愛國立場也不會
揚起這場喧然大波。讓我們在下結論之前，先就若干論言總匯
整理一番。那些認為哥雅為親法派人士的學者，著眼於哥雅一

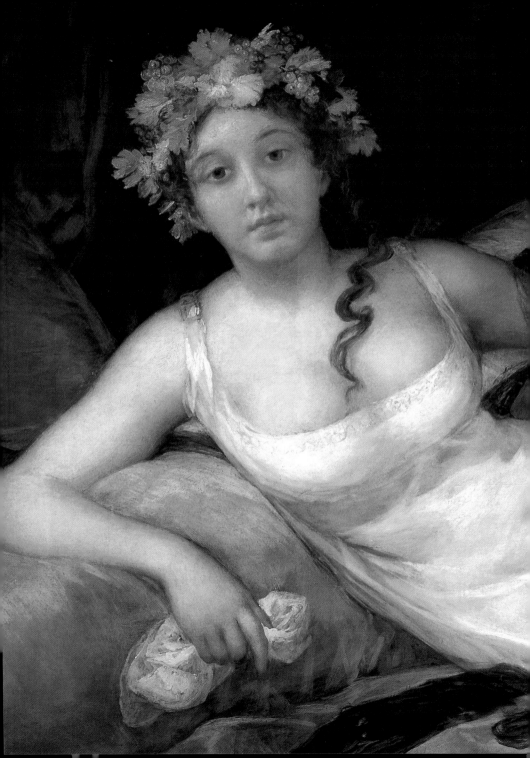

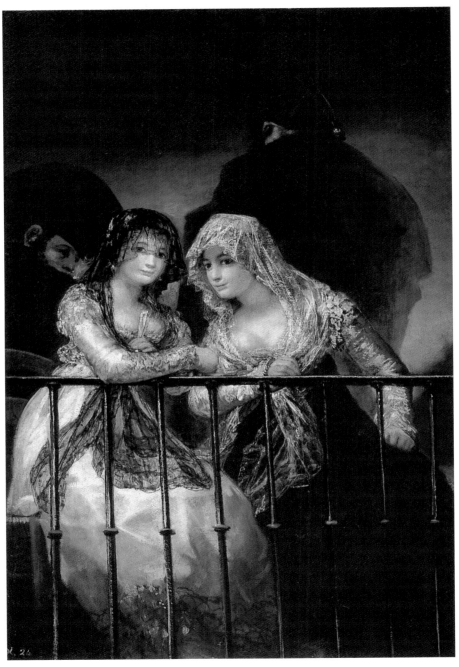

陽台上的少女　1810～1812 年　油彩畫布　162×107cm　瑞士私人收藏　（局部）（右頁圖）

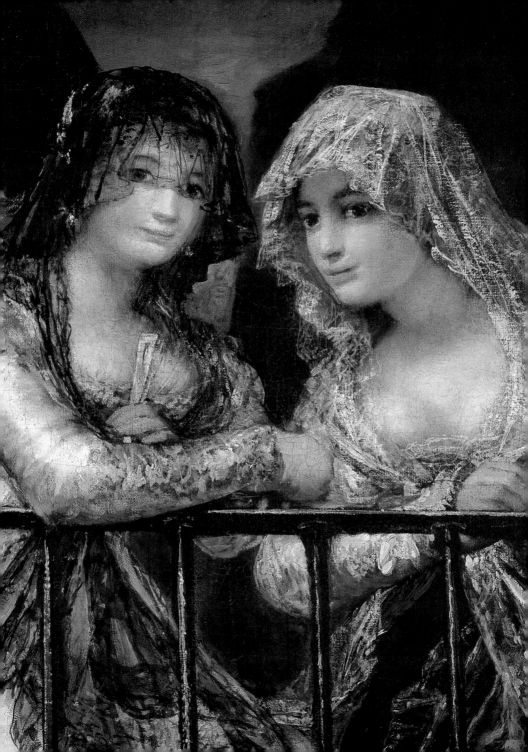

維克多・蓋亞　1810 年　油彩畫布　106.7×85.1cm　華盛頓國立美術館藏

小柯斯塔・波奈爾斯　1813 年　油彩畫布　105.1×84.5cm　紐約大都會美術館藏

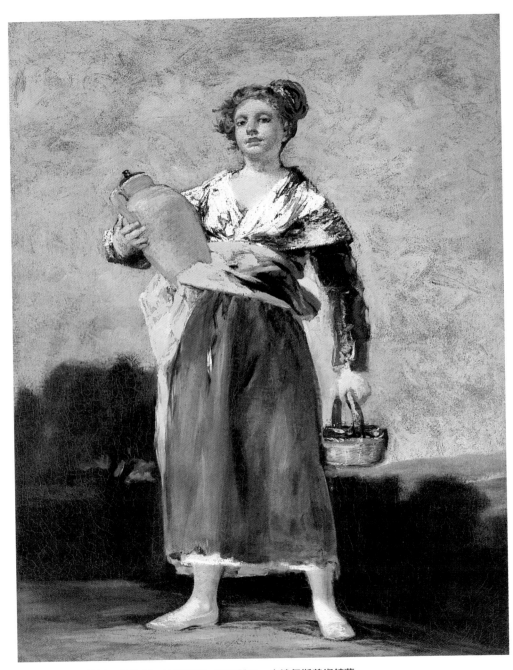

提水的女子　1808～1812 年　油彩畫布　68×52cm　布達佩斯美術館藏

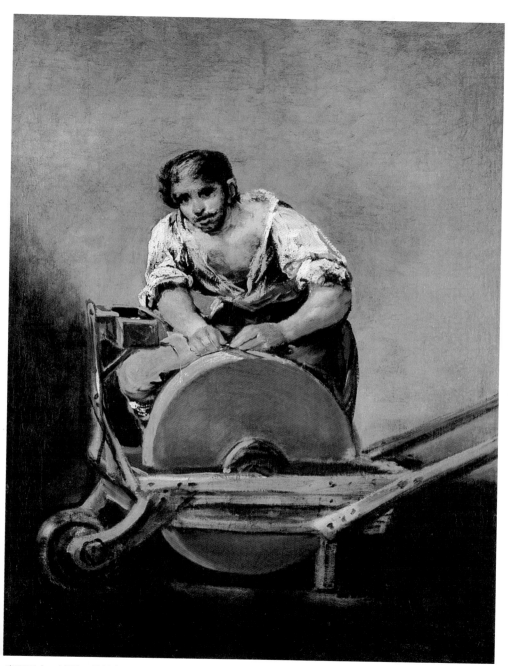

磨刀工人　1808～1812 年　油彩畫布　68×50.5cm　布達佩斯美術館藏

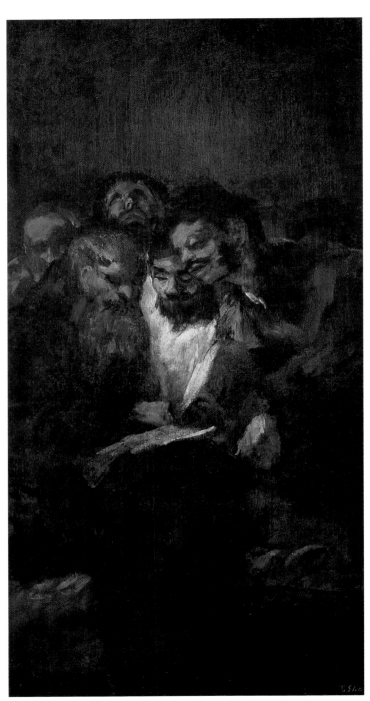

閱讀　1820～1823 年
油彩從牆上拓至畫布
125×65.2cm
馬德里普拉多美術館藏

二女一男　1820～1823 年
油彩從牆上拓至畫布
125×65.5cm
馬德里普拉多美術館藏

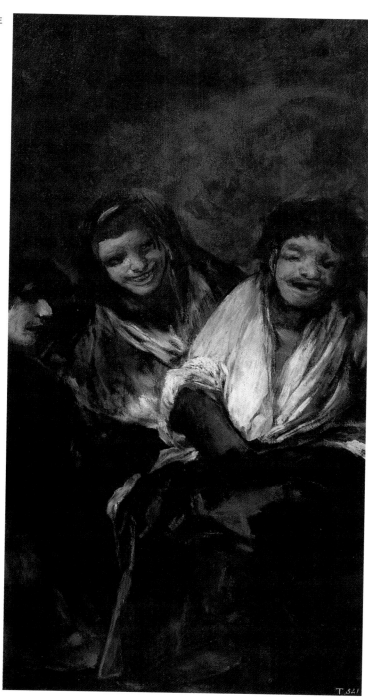

171

二個老人　1820～1823 年
油彩從牆上拓至畫布
142.5×65.6cm
馬德里普拉多美術館藏（左圖）

讀信的少女　1814～1819 年
油彩畫布　181×125cm
法國里耳美術館藏（右頁圖）

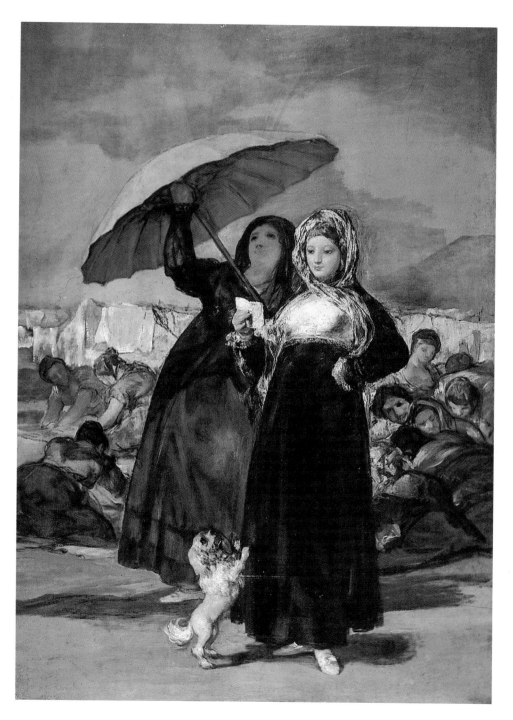

戰爭　1820～1823年　油彩從牆上拓至畫布　127×263cm　馬德里普拉多美術館藏

群與法入侵者爲善的朋友。哥雅與他們的交往，分明表明對入
侵政權的忠誠擁護。一八一〇年，他更前往聖費南度藝術學院，
表達對阿曼那拉侯爵 (the Marquis of Almenara) 的尊崇敬意。
一八一一年，竊位君王更賜他「西班牙皇家法則」(Royal Order
of Spain) 的美名。哥雅更在法則宣示「我誓言效忠榮耀與君上，
忠心不二」中簽字。不可否認，從一八〇九年十二月二十三日
到一八一〇年一月二十七日，哥雅接受其友唐・泰德 (Don Tadeo
Bravo del Rivero) 的邀約，繪製了〈約瑟夫一世馬德里寓言〉，
他的經濟一直不成問題。身爲約瑟夫的畫師，哥雅更參加巴黎
大拿破崙美術館的甄選。凡此種種，都是哥雅十足親法的事實。

　　當戰爭終告結束，哥雅又輕易地獲得平反。支持者提出說
明，認爲他和新政權和新勢力的聯繫是身不由己。他們更強調
哥雅未在公開場合披掛加冕華冠的作風。當他遴選五十幅畫作
送往法國參加競選時，他以畫作特質選取，而非以內容選取。
我們由其戰爭畫中粗暴憤怒的氣息，可以想見其時內心的苦惱
和掙扎。雖然他多著眼在西班牙人民的折磨和英雄事蹟，而非
法國軍隊的暴力擄掠。

相鬥　1820～1823 年　油彩從牆上拓至畫布　125.1×261cm　馬德里普拉多美術館藏

　　即使撇開正反兩方的爭論，畫家的態度仍是猶豫不決的。當約維藍儂在世時，哥雅不但沒有面對入侵者表明不為其服務的決心，也未曾明白表示其親法意願。不過不因為他具備創作天份，便應做出英雄式的行為。無疑的，哥雅猶豫不決的態度，歸因於內心兩大原則的交戰。一方代表哥雅崇尚自由主義的入侵法人，一方代表飽受屈辱的西班牙國人。拿破崙向世人表露的，不就是這股矛盾和不安？拿破崙一方面渴望散播自由意志於歐洲大陸，一方面又經由武力做為手段。在這裏也同時發生了一則趣聞軼事。貝多芬原本已經決定將他的第三樂章交響曲 (The Third Symphony, Iroica)，呈給波那帕特 (Bonaparte)，一聽到他竟自命為皇，就立刻把獻禮收回。

　　如果我們明白哥雅於一八○八年和一八一四年間的精神狀態，就不難明瞭為什麼他會有這些躊躇。另一方面來看，有些所謂愛國者奮力勇戰獲頒的英勇勳章，卻有些令人啼笑皆非。有的君主一面熱情洋溢地恭賀拿破崙在西班牙的大勝，一面卻回到潘尼蘇拉 (Peninsula) 繼續專制政權的執行。

　　在審視此時期作品時，我們可以觀察到其想像部分開始豐

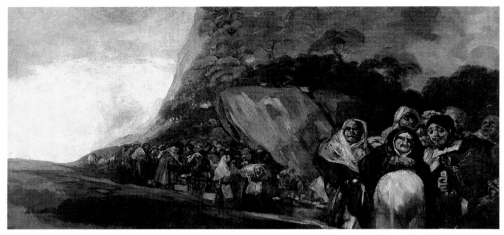

聖歐菲斯大道　1820～1823 年　油彩從牆上拓至畫布　127×263cm　馬德里普拉多美術館藏

碩，並佔較大的空間。雖然有一兩件人像作品已經顯示哥雅未
曾停止對想像力馳騁的灌溉。在之前所提的〈寓言〉一畫，法
國國王的畫像可由一橢圓形中得見，識經過數次的複製，今日
僅依稀可見「五月二日」(Second of May) 寮寮數字。至此哥雅
成為四位國王的御用畫師。之前，他則完成了〈斐迪南七世的
馬上英姿〉，之後於一八一二年及一八一四年，他又分別在威
靈頓 (Wellington) 和帕拉佛克斯 (Palafox) 繪就若干騎馬的畫
像。而這段戰爭時期完成的宗教力作，更是不同凡響。如哥雅
之兄卡密羅 (Camilo) 為秦尙教區居民，他便為教堂繪了一幅
〈目中天使〉。而其它作品動機則互不相同。五月二日之後，
哥雅漸漸和外界隔絕。一部分可能由於他正替聖費南度藝術學
院作五幅精緻巧畫，其中四幅廣受好評，翻印無數。就在這幾
幅畫作中，大畫家的磅礡氣勢已昭然若揭。

　　總而言之，哥雅最重要的作品均創作於此時，其中的繪畫，
素描和油畫作品，都生動地紀錄當時的歷史事件。這些作品同
樣解釋了哥雅六十歲時最嚴肅的道德危機。獨立戰爭對哥雅有
非常深刻的影響，在他藝術創作上也顯見了不同的態度。也許

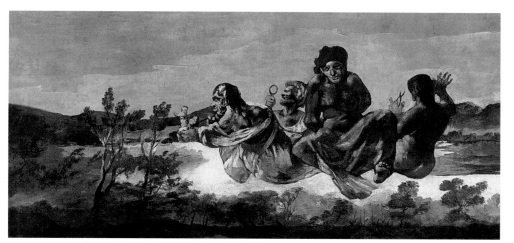

死亡　1820～1823 年　油彩從牆上拓至畫布　123×266cm　馬德里普拉多美術館藏

　　想要了解這場歷史悲劇最直接的辦法，就是觀看哥雅的畫作。哥雅於一八一〇年前，共完成了八〇幅戰爭作品，集合成「戰爭慘禍」系列。在創作過程中，哥雅找到些許逃避發洩的方式，而我們在觀看畫作的同時，也將西班牙人民反抗法國騎兵的苦痛具體化、客觀化和國際化。這便是對戰事侵略最深廣的指控。哥雅並沒有刻意將畫中人物二分為好壞兩方，而是將這個問題留下一個自由開放的議論空間。

　　在這種混亂情形下，哥雅一八〇八及一八一四年間的素描作品，更直接反映當時的歷史事件。不僅如此，人像畫作也持續創作。其中兩件存於愛爾・愛斯康瑞爾 (El Escoreial) 的小幅畫作：〈製粉工廠〉和〈來福槍軍火工廠〉，均銘刻於阿拉貢的塔迪恩塔山區 (the Tardienta Mountains)。而展示於普拉多的〈可羅素〉和〈驚恐〉，則引發觀者強烈的戲劇性情緒。然而這批戰時作品和下列作品相較，則大為遜色。引起廣大討論批評的〈一八〇八年五月二日〉和〈一八〇八年五月三日〉皆繪於一八一四年，標題為「馬摩路克的職責和普爾塔梭羅的帝王守衛」以及「大處決」。

圖見 180、181 頁

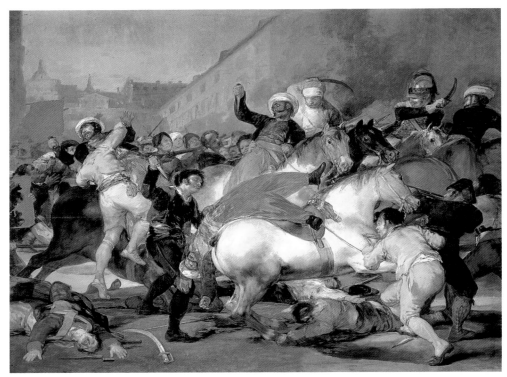

一八〇八年五月二日　1814 年　油彩畫布　268×347cm　馬德里普拉多美術館藏
馬上鬥牛士　油彩木板　23×40cm　馬德里普拉多美術館藏（右頁圖）

　　〈馬上鬥牛士〉其細部構圖乃依據另一件年月不詳的畫作
而成。而據風格推論，此作當屬於哥雅後十年作品。將此畫與
聖費南度藝術學院美術館所存鬥牛騎士畫相較，此幅作品筆觸
臻於爐火純青之境。畫中鬥牛士及牛隻的力量感，為本圖精神
所在。

斐迪南七世王朝：一八一四～一八二四年

　　當獨立戰爭結束，斐迪南七世重返西班牙之際，哥雅已經
六十八歲。在一八一五年四月之前，哥雅一直過著一種淨化、
自由、免於責難、自我決斷的低調生活。不過，由於當時紊亂

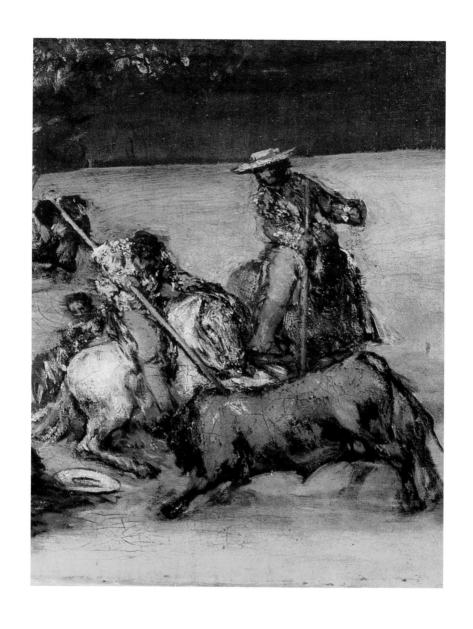

的政治氛圍，他必然有身為敵人第一畫師的為難。種種跡象都指引著一條遠離王室，遠離是非的終結走向。

　　哥雅這一時期作品，均點出一股脫逃隱蔽的內在欲望。而其繪畫技法更是一日比一日大膽，一筆比一筆風格獨現。

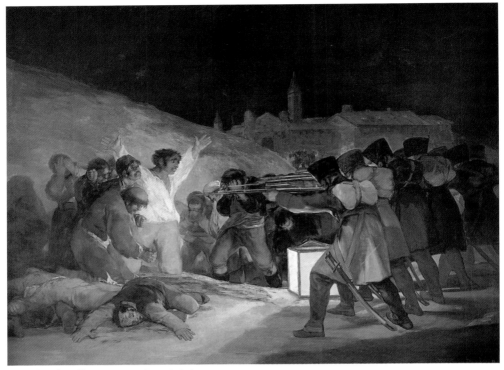

一八〇八年五月三日　1814 年　油彩畫布　268×347　馬德里普拉多美術館藏
一八〇八年五月三日（局部）（右頁圖）

　　由於桑吉斯意外發現的一份文獻資料，許多哥雅此期的生
活傳言終遭反駁。哥雅在一八一九年二月二十七日，於聖哥維
亞橋（Segovia Bridge）附近購得一處大宅。其居位臨曼內爾河
（Manzanares River）右岸。時間上，不成為其與阿爾巴公爵夫人
幽會的場所；地點上，也不好觀賞處決西班牙愛國人士的觀點。
另一方面，藉由在「聾人河谷」的創作時間，我們正好可以了
解哥雅製作有名「黑色壁畫」系列的心理概況。

　　仔細檢查哥雅此時期作品可以發現，哥雅並不因外在的變
亂而停止作畫。不過只有少數重量級畫作，得以關室貯存。此
期人像作品格外出色的有：〈斐迪南七世〉，畫家以不同筆觸
創作，技法令人激賞；另外，〈聖卡洛斯公爵〉也作於此時。

圖見 186、187 頁

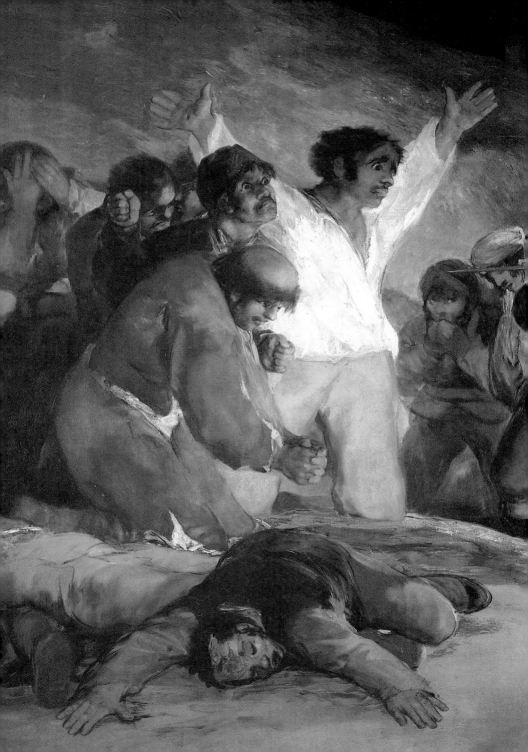

其自由創作上，則有兩幅〈自畫像〉，分別存於普拉多和聖費
南度藝術學院。還有一幅肖似哥雅的孫子畫像〈馬里安諾・哥
雅〉，說明哥雅內心潛藏溫柔體貼的一面。

　　而在宗教畫方面，值得一提的有〈聖傑斯提那〉和現存於
蘇文利大教堂 (Seville Cathedral) 的〈聖盧非那〉。此幅畫作
雖遭拉・法南茲伯爵 (the Count of La Vinaza) 斥爲「哥雅最無
宗教性、最世俗、最失敗的宗教畫」，其優點則不容抹煞。另
兩幅畫於一八一九年，爲聖安東學院 (San Anton Schools) 所作
的油畫作品：〈聖約瑟夫・卡拉桑茲的最後聖餐〉及〈公園的
祈禱〉，則達到不可仰視的宗教藝術高峰。

馬里安諾・哥雅　1815 年　油彩畫布　59×47cm　馬德里私人收藏

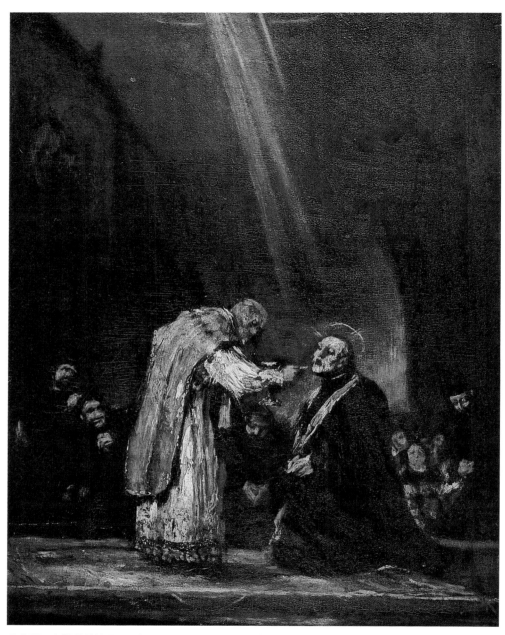

聖約瑟・卡拉桑茲的最後聖餐草圖　1819 年　油彩木板　45.5×33.5cm　美國貝玉恩波那特美術館藏
聖約瑟・卡拉桑茲的最後聖餐　1819 年　油彩畫布　305×222cm　馬德里大主教藏（右頁圖）

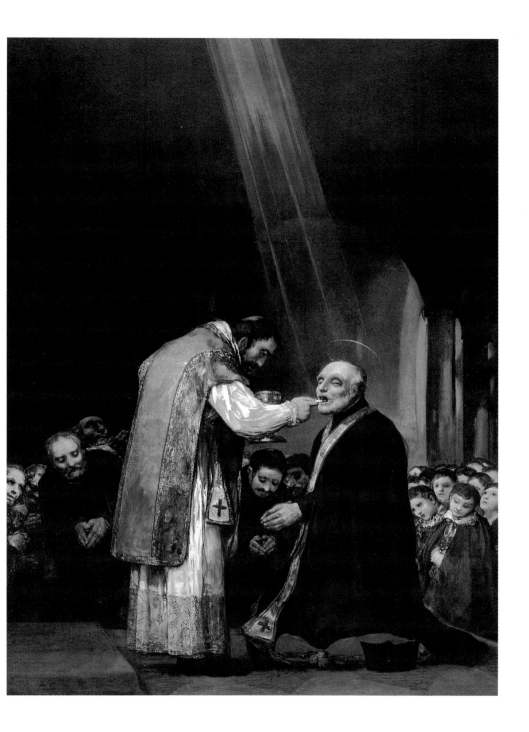

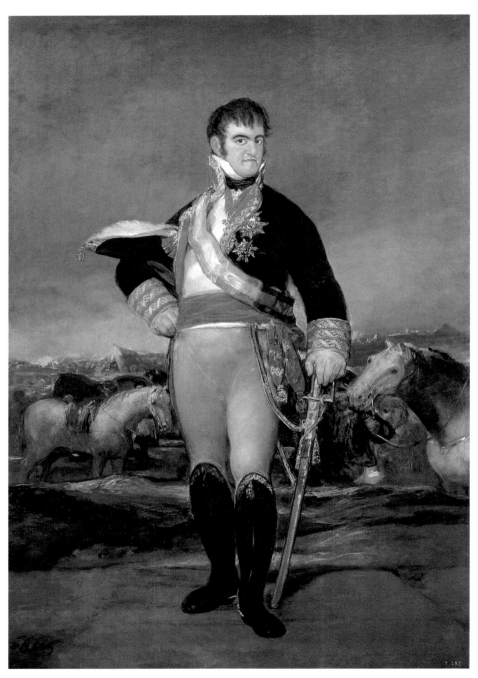

野營陣中的斐迪南七世　1814 年　油彩畫布　207×140cm　馬德里普拉多美術館藏

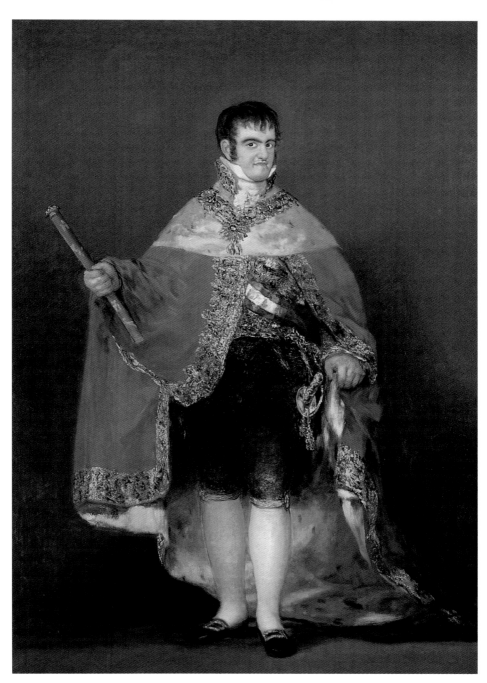

掌權的斐迪南七世　1815 年　油彩畫布　206×143cm　馬德里普拉多美術館藏

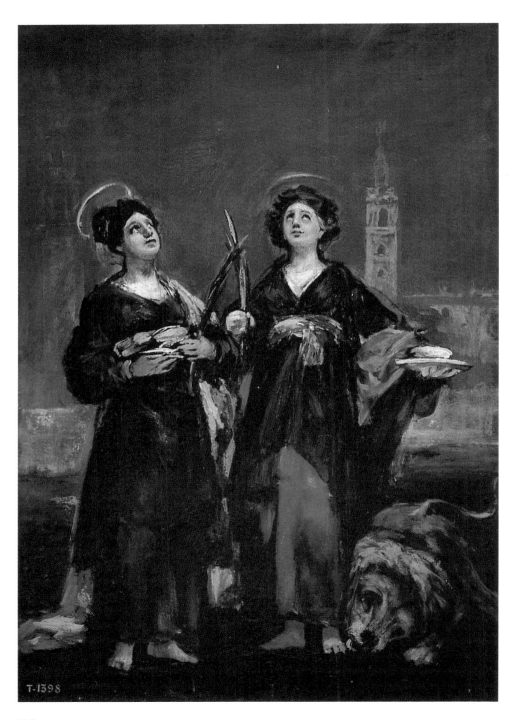

188

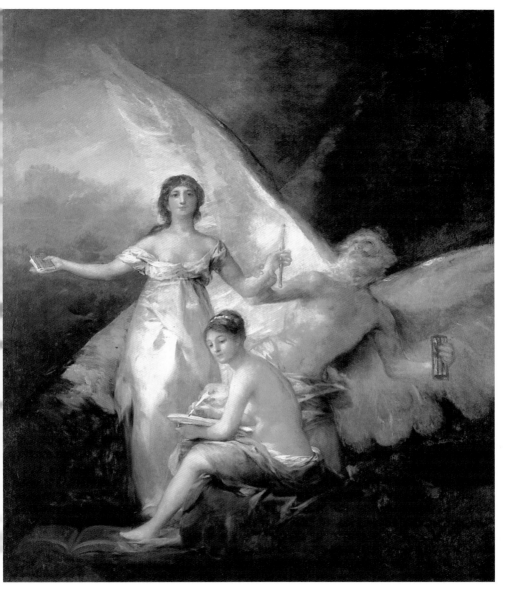

西班牙、時間及歷史　1812～1814 年　油彩畫布　294×244cm　斯德哥爾摩國立美術館藏
聖尤絲塔及露菲娜　1817 年　油彩木板　47×29cm　馬德里普拉多美術館藏（左頁圖）

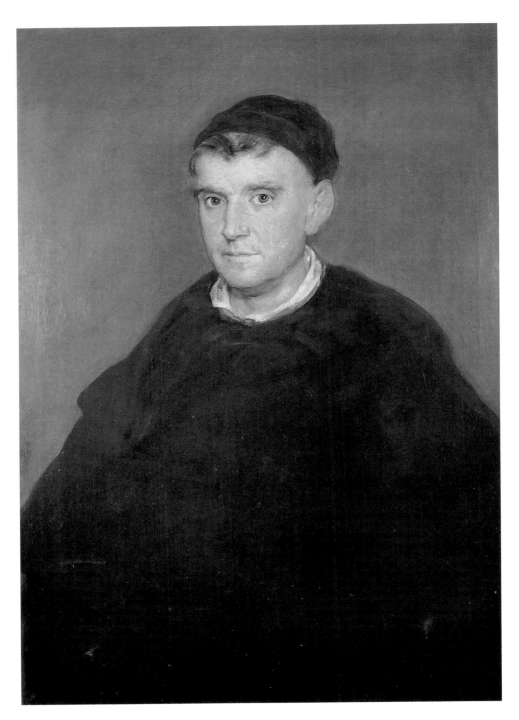

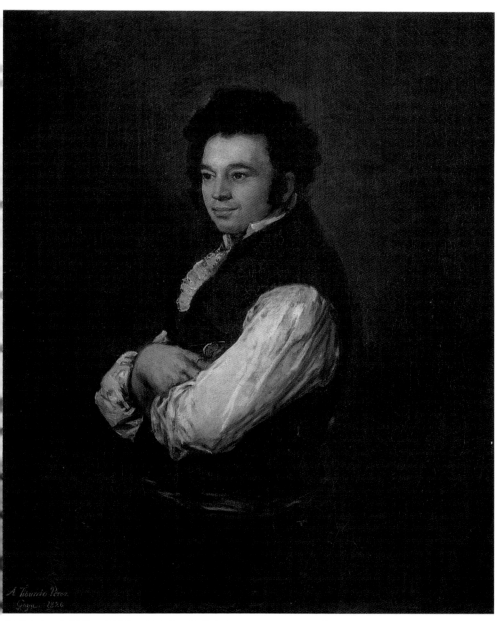

提伯奇奧‧佩雷茲‧奎爾弗　1820 年　油彩畫布　102.2×81.3cm　紐約大都會美術館藏
弗烈‧瓊‧法南迪茲‧羅亞斯　1800～1815 年　75×54cm　馬德里歷史學院藏（左頁圖）

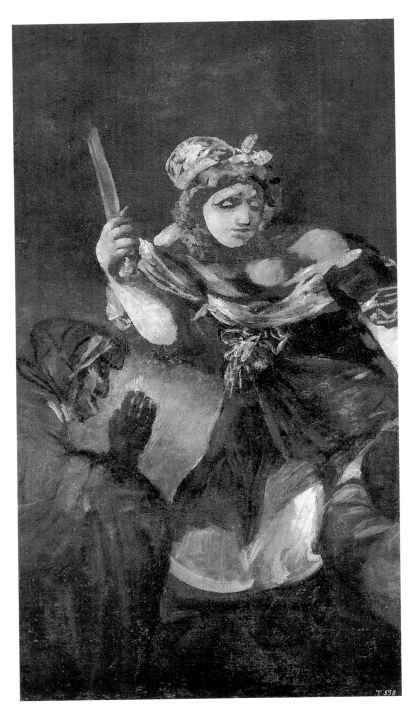

女人　1820～1823 年　油彩從牆上拓至畫布　145.7×129.4cm　馬德里普拉多美術館藏
茱蒂絲‧荷洛費尼斯　1820～1823 年　油彩從牆上拓至畫布　143.5×81.4cm　馬德里普拉多美術館藏
（左頁圖）

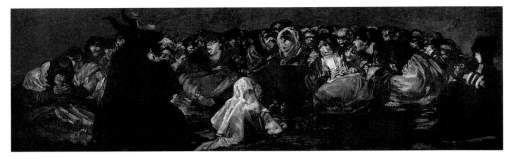

巫師的安息日　1820～1823 年　油彩從牆上拓至畫布　140.5×435.7cm　馬德里普拉多美術館藏

　　哥雅的創作衝勁於自宅壁作上推到最高峰。其壁作繪於一八一九年二月至一八二四年六月間。他大概利用暑假期間，每三年一期，斷斷續續地完成。由於壁畫作品成就於晚年時期（七十五歲），哥雅藝術天分表露無遺。畫家也以空前的心力灌注於畫作。「黑色壁畫」所以為名，乃由於主色為黑色。雖然前不久的壁畫整修，也加入了其他色彩。「黑色壁畫」包括十四幅不同部分作品。橫幅六件，剛好佔滿一間房間，大約是每幅長九米，寬五又二分之一米的大小。另外八件作品則在另一房間的牆面下方。這些壁畫是以油畫直接在牆上作畫。而於一八六○年宅院所有人將作品再拓印到畫上。於二十年後，捐贈給普拉多美術館。經過桑吉斯及艾克薩維爾 (Xavier de Salas') 客觀而詳盡的評估，這些黑色壁畫的成就，完全超乎藝評家的想像。

　　〈巫師的安息日〉現藏普拉多美術館，是「黑色壁畫」系列之一，完成於一八一九至一八二三年間。巫師正進行非聖事的集會。其超表現主義的手法，瓦解了人類的形象，揭示了哥雅進入老年時期，其品味的徹底改變。而集聚的面孔，則將苦難的迸發發揮殆盡。

　　〈巨人〉由此畫風格判斷，當作於獨立戰爭時期。桑吉斯

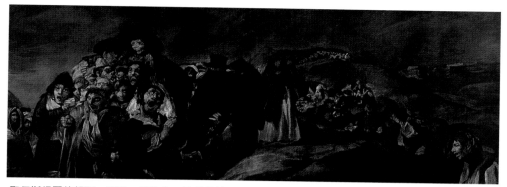

聖伊斯得羅的朝聖　　1820～1823 年　　油彩從牆上拓至畫布　　138.5×43.6cm　　馬德里普拉多美術館藏

以為，哥雅企圖以背景一頭毫不起眼的驢，來膨脹拿破崙的形象，卻仍舊引起諸多爭議。其幽暗的色彩和沉重的筆觸，預示「黑色壁畫」的技巧。

圖見 204 頁

〈農神吞噬下他的孩子〉此作屬於「黑色壁畫」系列作品之一。其神話人物的淒楚悲愴和象徵意義，使本作構圖上，佔有獨特的地位。其主題則傳達了歲月的奔逝。罹難者身軀上的斑斑血跡，增添此駭人景象的戲劇效果。

〈聖伊斯得羅的朝聖〉描繪數人前往聖伊斯得羅朝聖的旅程。其斷斷續續的臉孔，伴著吉他聲，狂嘯而作卻非平靜而歌的景象，最是突出。背景人物中，兩人扭打爭鬥，其餘人則似乎不在同一空間之中。其背景似乎不是尋常的草原景致。其主景經由數十年的翻印，已改為朝聖者，令人憐憫悲痛，響徹雲霄的歌聲的壯觀奇景。

由於這些壁畫是直接畫在壁上，因此哥雅必定先在心中打好草稿和作圖順序。為不至於違背創作自由，他也預留一些空間，以供瞬間靈感的發揮。藝術家本是人群中最具叛逆性格的族群。而「黑色壁畫」更提示我們藝術創作所能成就的最大可能。觀者和評論家是經由創作過程中，最外緣的部分所理解的

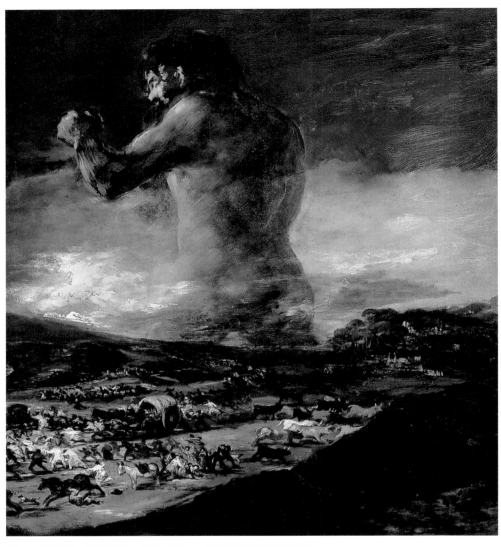

巨人　1812 年　油彩畫布　116×105cm　馬德里普拉多美術館藏
巨人（局部）（右頁圖）

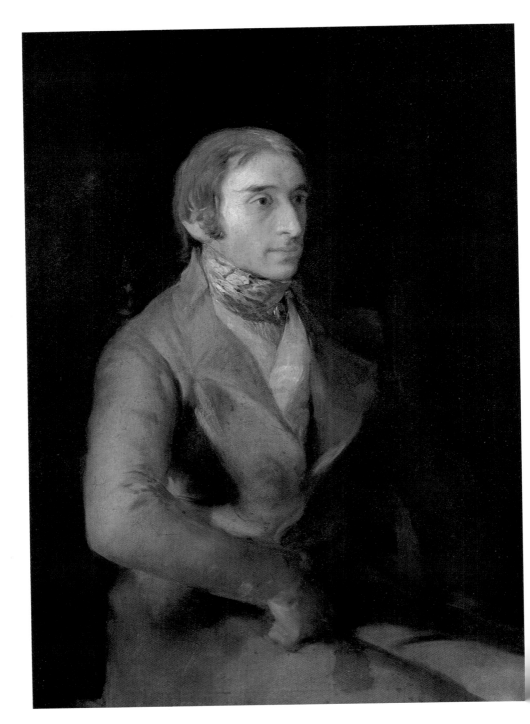

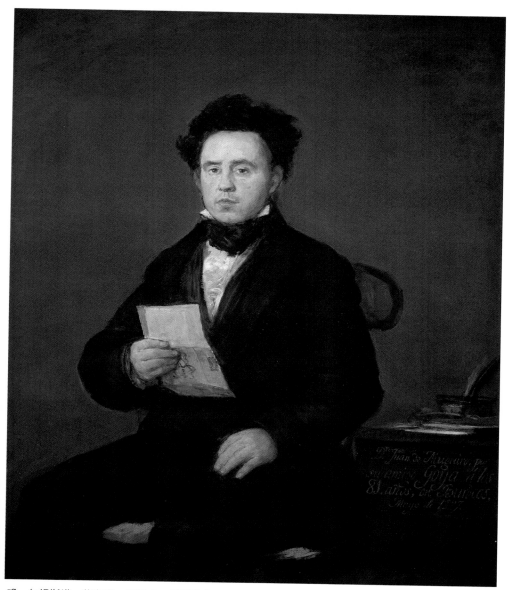

瓊‧包提斯塔‧慕奎羅　1827 年　油彩畫布　103×85cm　馬德里普拉多美術館藏
馬紐爾‧蘇維拉　1824 年　油彩畫布　95×68cm　馬德里普拉多美術館藏（左頁圖）

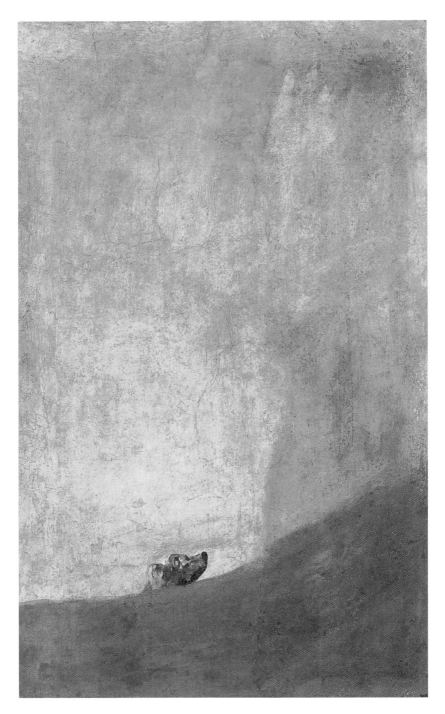

200

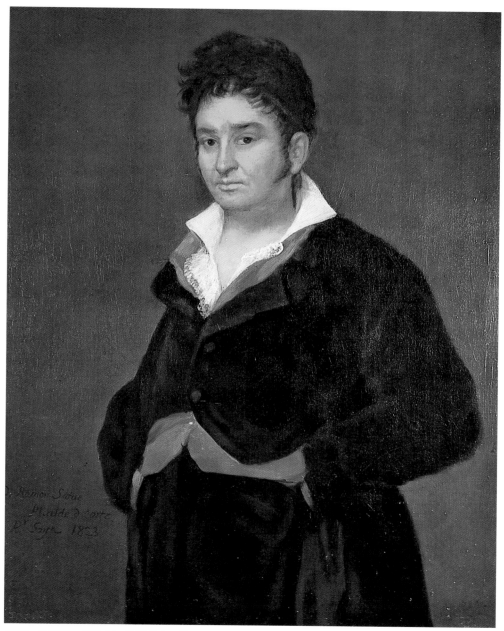

拉蒙‧沙都那　1823 年　油彩畫布　107×83.5cm　阿姆斯特丹國立美術館藏

狗　1820～1823 年　油彩從牆上拓至畫布　131.5×79.3cm　馬德里普拉多美術館藏（左頁圖）

神秘回響。因此，我們無法深入哥雅的內心世界，發掘他創作怪獸、巫師、神話人物、聖經主角或是平凡的世人的原動力。無疑的，在每一間房間都存在著最暴烈衝突的主題，所謂「次序」只存在於作品完成的順序，而與作品內容無關。而若干作品的部份評註，則彰顯內含的「印象派畫家」的特色。而〈聖安東尼奧〉和〈五月三日〉，則發展出印象畫派的繪畫原則。

雖然哥雅在這十年當中所畫就的某些作品，其確實日期有些疑問，而繪畫和版畫作品所引起的討論仍舊不曾間斷。例如為拉法特所主持分析的「托拉馬奎亞」系列，其四十幅於一八一六年進行拍賣的作品，包含哥雅驚人的活力，多樣性和戲劇性的鬥牛場景。他以紅色鉛筆畫為稿，行人或騎在馬上，或雙腳步行，其生動的動作和技法的流暢，都是個人創作的重要印記。

哥雅這段時期的最後一件大作，是由聖費南度藝術學院於一八六三年所出版的「諺語」系列 (不過今日以「不可相提並論」，又名「愚昧」聞名)。此系列以十八幅作品，加上五幅未問世作品，使當時的《藝術》雜誌風行一時。這些作品和「黑色壁畫」的畫作時間非常相近，而兩者近似的氣氛，也使此二系列時常相提並論。

自我放逐和死亡：一八二四～一八二八年

在這段專制政權時期，哥雅變得十分憂鬱。新政治氣氛，促使他採取行動以保護自我和個人財產。他離開有名的「聾人河谷」，留給其孫馬里安諾，在其友唐・約瑟 (Don Jose Duaso，斐迪南七世大臣) 住處，隱姓埋名了三個月，直到五月份的政治特赦。七十八歲時，哥雅以旅遊佛斯哥山區 (Vosges Mountains) 的溫泉為名，請求離朝。國王准許了他的請求。不過哥雅沒有前往卻四處拜訪親友，形如歸隱。其友林卓・法南迪茲・摩瑞汀稱道：「哥雅來到我的家門前，又聾又老，腳殘而羸弱，也

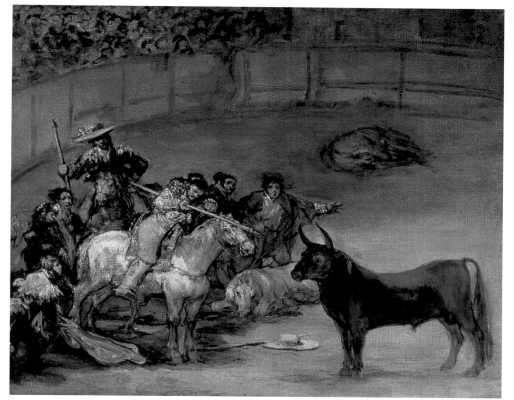

鬥牛　1824 年　油彩畫布　50×61cm　洛杉磯蓋提美術館藏

無侍衛隨從。(以他這種情形，沒有人比他更需要一個侍從)。堅持而急切地看看這個世界。他在這裏待了三天。前兩天，他像個青年學生似的和我們一起吃飯。我拜託他九月再回來看我們，別在巴黎逗留太久，因為我不希望巴黎嚇人的寒冬把他凍死。」

　　在此我們不再討論哥雅行經巴黎的細節，和停留在波爾多，為多娜·里奧卡蒂亞 (Dona Leocadia Zorrilla) 看顧的經過。多娜在看護哥雅的同時，也將其子女帶在身邊。多娜和哥雅的關係，歷來有不同的說法。而其十歲的幼女，想必更牽引哥雅內心的溫柔。一八二五年，哥雅同樣以探訪巴尼爾斯 (Bagneres)

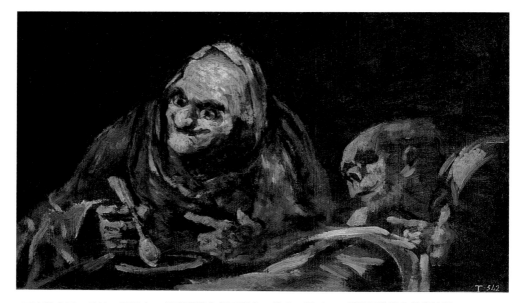

兩老進食圖　1820～1823年　油彩從牆上拓至畫布　49.3×83.4cm　馬德里普拉多美術館藏
土星吞噬下他的孩子　1820～1823年　油彩從牆上拓至畫布　143.5×81.4cm　馬德里普拉多美術館藏
（右頁圖）

溫泉名勝的名目，再次向國王請求離去。一八二六年，他以一
介孱弱之軀，前往馬德里將其戀情做一了結。在六月十七日退
休當日，他得到法國御宮廷畫師的任職，並可自由出入法界。
如果不計哥雅巴黎旅途中和次年所遇上的大小糾紛，這一殊榮
可謂畫家在世最後的臨行一瞥。

　　〈兩老進食圖〉與其他「黑色壁畫」系列作品相同，呈現
同樣的時代和風格素質。主題表現出邁入年老的殘酷困窘，右
手邊的老人形象，更預示了死亡的氣息。

　　一八二八年三月，哥雅焦慮地等待兒子法蘭西斯哥、媳婦
和孫子馬里安諾的到臨。老人已病入膏肓，命在旦夕。二十八
日，哥雅終於等到他的媳婦和孫子。四月一日，他寫信給兒子：
「雖然我現在還躺在病床上，我忍不住要告訴你，我又重拾過
去好久不見的喜悅。當我終於能見到你時，也就是上帝召喚我

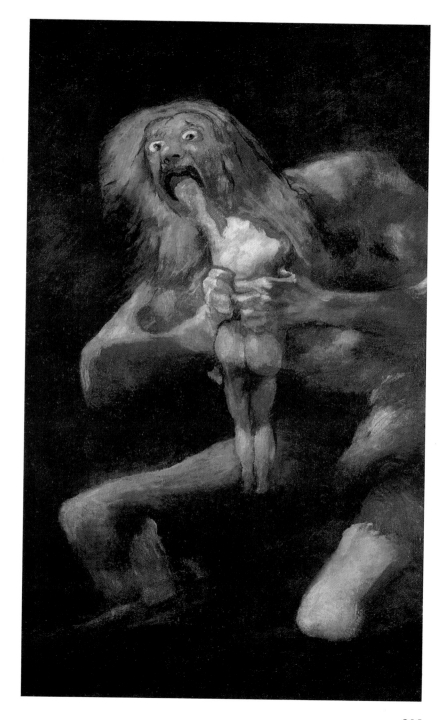

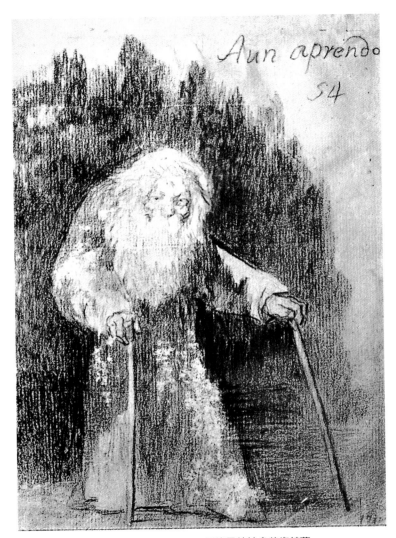

我還在學習　鉛筆畫　19.1×14.5cm　馬德里普拉多美術館藏

的時候，我的喜悅也將完盡。」四月一日，從多娜寫給摩瑞汀
的描述可知，哥雅的小恙已轉惡化。「他凌晨五點就醒了，口
不能言，不過一小時之後，雖然一邊癱瘓，他還是開始他的臨
終遺言。他已經支撐了十三天了，他在臨行前三個小時，把每

波爾多賣牛奶的女郎　1825～27 年　油彩畫布　74×68cm　馬德里普拉多美術館藏

個人都認了出來，他望著自己愚魯不堪的雙手；他說，他希望
能為我們每個人，都達成一個心中的願望。他媳婦說道，你已
經做到了，你已經替我們完成心中的願望了。他病得如此嚴重，
我們也不確定，他到底聽懂了沒，不過，可以看得出來，他非

常高興。」

　　哥雅逝於一八二八年四月十六日凌晨，過幾日便是他八十二歲的壽辰。在他過世後幾日，他的兒子才趕到。哥雅的聲名地位，並不因形體的逝去而有所動搖。他的畫作對法國和西班牙畫家都產生極重大的影響。哥雅晚年雖然健康堪慮，其創作欲望卻持續到生命中的最後一刻。由其偉大的〈唐・包提斯塔〉和〈唐・皮歐・莫里納〉人像畫，我們可以領略到哥雅在著色技巧的進境和新意；〈波爾多賣牛奶的女郎〉，則為哥雅繪畫成果的總體展現。

　　〈波爾多賣牛奶的女郎〉由多娜於哥雅逝後數年的一封信推論，此乃哥雅生前最後遺作之一。其半身人像姿勢，猶如一人騎乘上驢的細部分解動作，栩栩如生，躍然紙上。其色澤尤其表現出色，以寥寥數筆，刷繪出光影的投射，展示此八十餘歲老翁的創新技法。他對繪畫及版畫的求知創新，一直延續到波爾多時期。一八二五年，他還去信通告費洛 (Fereer)，他若干新作的完成。此時期，他做了一些動物版畫，卻明白暴露自己在這一題材的弱點。不過我們特別提出此系列的一幅作品，描繪了一個老人拄著兩根枴杖，標題為「我還在學習」的畫作。雖然哥雅的自身身影顯見於「黑色壁畫」系列圖中，但我們仍視此件作品為哥雅一生作品的總結。桑吉斯語：「此老人，年老佝傻，跛行而持枴，仍保持一貫堅毅的神情……」大概是哥雅一生最佳的結語罷！

哥雅簽名式

哥雅年譜

哥雅自畫像

一七四六　三月卅日生於西班牙東北部地區阿拉貢的荒野小
　　　　　村芬提托斯，父親荷西・哥雅是鍍金師傅；母親
　　　　　葛拉西亞・盧西恩提斯是阿拉貢貴族之後裔；哥
　　　　　雅上有二姊一兄，下有兩弟弟，排行第四。（西班
　　　　　牙斐迪南六世即位）

一七四八　二歲。舉家遷往沙拉哥沙。（西班牙國王卡洛斯四
　　　　　世出生）

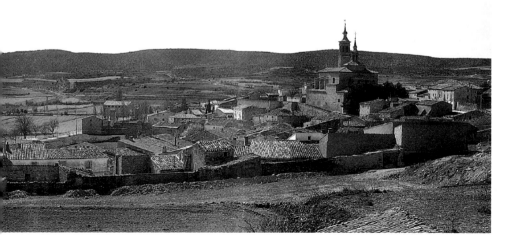

哥雅出生地西班牙阿拉貢地方的村莊芬提托斯

哥雅出生的家，今日闢為哥雅美術館

一七五三　七歲 進埃斯可拉皮歐斯學校接受啟蒙教育，並
　　　　　與一七六三年至一八〇一年持續通信的摯友馬
　　　　　汀・佐伯特相識。（一七五二年聖費南度皇家藝術
　　　　　學院設立）

一七六〇　十四歲。拜在義大利巴洛克風格大師約瑟・盧森
　　　　　（一七一〇～一七八五）門下學畫，奠下四年素
　　　　　描基礎。

一七六二　十六歲。開始了職業畫家的生涯。為故鄉芬提托
　　　　　斯教堂的聖遺物箱內畫裝飾畫頁（一九三六年被
　　　　　焚毀）。（盧梭發表《民約論》）

一七六三　十七歲。首次到西班牙馬德里旅行。報考國立聖
　　　　　費南度藝術學院公費生落榜。

一七六六　二十歲。第二次到馬德里旅行。再度報考聖費南
　　　　　度藝術學院公費生，仍舊名落孫山。

一七七〇　二十四歲。到義大利留學，在羅馬停留了一段時
　　　　　間。（提耶波羅去世）

一七七一　二十五歲。回沙拉哥沙，並受邀為當地皮拉爾大
　　　　　教堂天花板繪濕壁畫。

一七七二　二十六歲。一月提出沙拉哥沙皮拉爾大教堂天花
　　　　　板濕壁畫的草圖，六月完成。

一七七三　二十七歲。七月，與宮廷畫家法蘭西斯哥・拜雅
　　　　　之妹約瑟芙結婚，哥雅大其妻一歲。婚後移居馬

哥雅出生的家，二樓家具保留昔日原樣

德里。

一七七四　二十八歲。據一七七九年哥雅自己說，這一年他
正式受聘在馬德里工作。

一七七五　二十九歲。在妻舅拜雅安排下，開始到皇家織錦
工廠繪製草圖。這個時期他並親手繪了許多宗教
畫。十二月，長男出生，不幸夭折。

一七七八　三十二歲。春天突患重病，寫了「全靠運氣了……」
這樣的句子給摯友佐伯特。獲得臨摹維拉斯蓋茲
作品的機會，並出版了這些版畫。

一七七九　三十三歲。將七張紙板畫交給皇家織錦工廠引薦，
其中四張被送去讓卡洛斯三世、皇太子、皇太妃
過目。「我現在似乎已變得趨炎附勢、面目可憎了
吧……」在寫給摯友佐伯特的信中他這樣坦言道。
十月，長女出生，不幸夭折。

聖安東尼‧佛羅里達教堂（左圖）
聖法蘭西斯哥教堂禮拜堂掛著哥雅油畫〈西恩那的聖貝納爾蒂諾〉（右頁圖）

一七八〇　三十四歲。五月，提出作品〈十字架上的基督〉
　　　　　並被推舉為美術協會會員。受邀與拉蒙‧拜雅共
　　　　　同為沙拉哥沙皮拉爾大教堂繪製〈殉難之聖母〉
　　　　　圖。這件作品完成後的巡迴展示時，他與妻舅忽
　　　　　然不睦，產生敵對。這一年他認識了荷貝略諾斯。
　　　　　八月，次男出生，不幸夭折。

一七八一　三十五歲。因繪製皮拉爾大教堂天花板的畫而與
　　　　　教會對立，被迫中止。年底，父逝。

一七八二　三十六歲。開始繪製聖法蘭西斯哥‧葛蘭迪教堂
　　　　　的〈西恩那的聖貝納爾蒂諾〉一畫。

一七八三　三十七歲。設法接近卡洛斯三世之皇弟唐‧路易
　　　　　斯親王一家。整個夏天都待在阿比拉近郊親王的
　　　　　別墅中宴樂。這一年開始攀附權貴，以鞏固肖像
　　　　　畫家之地位。完成〈首相佛羅里達布蘭卡伯爵與
　　　　　哥雅〉阿諛之作。

一七八四　三十八歲。聖法蘭西斯哥‧葛蘭迪教堂的〈西恩
　　　　　那的聖貝納爾蒂諾〉公諸於世。十二月，唯一平
　　　　　安成長的愛子法蘭西斯哥‧約維爾出生（一七八
　　　　　四～一八五四）。

一七八五　三十九歲。六月，被任命為聖費南度藝術學院繪
　　　　　畫部副部長。得歐蘇那公爵全家賞識，此後公爵
　　　　　夫人成為最大的支持者。

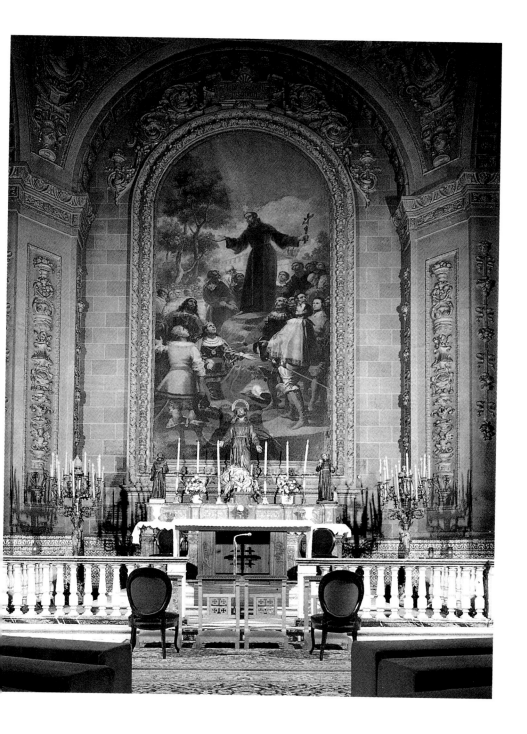

馬德里皇宮內掛著哥雅繪的卡洛斯四世與皇后瑪麗亞‧路易莎肖像

一七八六　四十歲。卡洛斯三世任命哥雅為御用畫家。此時
　　　　　亦開始嘗試社會民生之繪畫主題。

一七八七　四十一歲。十一月，在給親友沙巴提爾的信中曾
　　　　　感嘆道：「四十一歲啊，我深刻感受到已到了這樣
　　　　　的年歲！」

一七八八　四十二歲。競選聖費南度藝術學院繪畫部部長候
　　　　　補人選，一票也沒有得到。完成〈聖伊斯得羅大
　　　　　草原〉、〈歐蘇那公爵家族〉兩幅畫作。此外，為
　　　　　聖卡洛斯銀行的創立，替貴族繪製了一連串的肖
　　　　　像畫。

一七八九　四十三歲。卡洛斯四世任命哥雅為宮廷畫家。為
　　　　　四世及皇后瑪麗亞‧路易莎畫像。

一七九〇　四十四歲。帶妻子到瓦倫西亞去療養。此時期哥

哥雅 1795 年畫的阿爾巴公爵夫人像，今日仍掛在馬德里麗瑞雅宮殿供人參觀

雅的思想受到法國革命理念的影響。為摯友佐伯
特畫像。

一七九一　四十五歲。以忙為由，婉拒繪製織錦之草圖。

一七九二　四十六歲。九月，提出關於藝術學院的美術教育
　　　　　意見書。是年於安塔露琪亞旅途中，忽染惡疾，
　　　　　臥病於加地斯之馬提涅斯宅邸，雖九死一生，卻
　　　　　已失聰。

一七九三　四十七歲。七月返回馬德里，出席美術協會餐敘，
　　　　　重新展開繪畫活動。

一七九四　四十八歲。一月，無法畫出美術協會友人伊里亞
　　　　　底所委託的畫作，只好隨興地以「民眾悠閒散心」
　　　　　為題，展現個人創意，繪了十一幅作品，連同信
　　　　　函一箋交差。

聖安東尼奧‧佛羅里達教堂前
的哥雅像

一七九五　四十九歲。八月，妻舅法蘭西斯哥‧拜雅過世後，
　　　　　終於當上了藝術學院繪畫部部長（至一七九七
　　　　　年）。此時期哥雅開始和阿爾巴公爵家族交往，並
　　　　　為其伉儷繪製肖像（公爵夫人日後亦成為最大支
　　　　　持者）。

一七九六　五十歲。五月，二度至安塔露琪亞旅行。六月，
　　　　　阿爾巴公爵崩逝，享年僅四十。公爵夫人移居安
　　　　　塔露琪亞的聖路卡別墅。哥雅夏季亦至別墅探訪
　　　　　慰問，停留了一段時間，並描繪當地風俗、體驗，
　　　　　日後並有《聖路卡素描集》傳世。

一七九七　五十一歲。以失聰不適任為由辭去藝術學院繪畫
　　　　　部部長之職，轉任榮譽部長。和啟蒙派、思想先

麗瑞雅宮殿二樓的「哥雅房間」，彷如美術館。室內及廊下有大畫家貝里尼、魯本斯等人作品，桌上擺著公爵夫人的收藏

進的知識分子、政治家相交往，並為他們畫像。著手製作版畫集《夢》，亦與刻作家摩瑞汀交流。畫〈著黑衣的阿爾巴公爵夫人〉。創作寓意畫。

一七九八　五十二歲。繪製聖安東尼奧・佛羅里達教堂濕壁畫〈帕多瓦聖安東尼斯的奇蹟〉。此教堂亦為哥雅最後長眠之所。是年並繪作荷貝略諾斯之肖像。

一七九九　五十三歲。二月，出版《浮躁》版畫集，但遭宗教法院裁定禁售。此時期大量繪製國王、王妃之肖像，十月榮任卡洛斯四世首席宮廷畫家。

一八〇〇　五十四歲。著手繪製〈卡洛斯四世家族〉，這件作
　　　　品成為王室最後的委託。此外，尚有一幅〈秦尚
　　　　伯爵夫人〉堪稱傑作。

一八〇一　五十五歲。繪製首相馬奈爾・高德伊之肖像。

一八〇二　五十六歲。七月，阿爾巴公爵夫人仙逝。哥雅在
　　　　其墓碑上畫了素描。

一八〇三　五十七歲。將《浮躁》版畫集原版的八十張和其
　　　　餘的部份一併獻給卡洛斯四世，此舉換得其子約
　　　　維爾終生可獲養老金之保障。摯友佐伯特過世。

一八〇四　五十八歲。競選聖費南度美術學院院長候補落敗。

一八〇五　五十九歲。獨生子約維爾與資產家之千金結婚。

一八〇六　六十歲。孫馬里安諾・哥雅出生。

一八〇七　六十一歲。一起共度晚年的朋友里奧卡蒂亞與依
　　　　西多洛・維意斯結婚。

一八〇八　六十二歲。高德伊畫室典藏冊上載入〈著衣瑪哈〉、
　　　　〈裸體瑪哈〉兩幅畫作。此時哥雅始創作以戰爭、
　　　　民眾為題的繪畫，同時亦應聖費南度藝術學院之
　　　　邀，繪製斐迪南七世之肖像。十月，走訪最大的
　　　　戰場沙拉哥沙。十二月，成為約瑟夫一世之宮廷

麗瑞雅宮殿外觀
內部陳列有阿爾巴公爵夫人遺物

畫家。

一八〇九　六十三歲。當時最負盛名的畫家塔迪奧・普拉勃・
　　　　　利貝洛受託繪製馬德里市長、約瑟夫一世褒揚之
　　　　　作品，哥雅亦接受委託。

一八一〇　六十四歲。繪製約瑟夫一世所讚譽之作〈約瑟夫
　　　　　一世馬德里寓言〉，著手籌備銅版畫集《戰爭慘
　　　　　禍》。此時期亦畫法國軍人之肖像。

一八一一　六十五歲。與妻共立遺囑。被要求簽署誓死效忠
　　　　　約瑟夫一世。接受王室頒贈勳章。

一八一二　六十六歲。六月，愛妻約瑟芙過世（一七四七年
　　　　　生）。畫威靈頓公爵之肖像。完成〈巨人〉之作。

一八一三　六十七歲。與里奧卡蒂亞恢復同居。

一八一四　六十八歲。接下唐・路易斯樞機大臣（唐・路易
　　　　　斯親王之子）〈一八〇八年五月二日〉、〈一八〇八
　　　　　年五月三日〉二畫之案子，並繪製一幅〈野營陣
　　　　　中的斐迪南七世〉。十月，里奧卡蒂亞的女兒蘿莎
　　　　　莉奧出生。十二月因〈著衣瑪哈〉、〈裸體瑪哈〉
　　　　　被視為異端而被起訴。

哥雅終老之地──法國波爾多一景

一八一五	六十九歲。五月，出庭後之訴訟細節不詳。著手籌備銅版畫集《鬥牛》。繪製〈馬里安諾·哥雅〉。
一八一六	七十歲。銅版畫集《鬥牛》發行。
一八一七	七十一歲。到塞維爾去畫宗教畫。
一八一九	七十三歲。在西班牙著手進行石版畫的嘗試。二月，購置馬德里郊外的別墅──「聾人河谷」。十二月，第三度大病，自此開始了三年的幽閉生活。
一八二○	七十四歲。身體好轉後，繪製〈哥雅與醫師阿利耶達〉。四月，為表態支持憲法，出席美術協會之聯合會（對哥雅來說，這是最後一次出席）。此後開始在「聾人河谷」壁上畫「黑色壁畫」。
一八二一	七十五歲。專心繪製銅版畫集《妄》和「黑色壁畫」。
一八二三	七十七歲。九月，將「聾人河谷」贈予十七歲的孫子。
一八二四	七十八歲。回到保守派的多阿索神父身邊，隱逸餘生。以健康為由，自稱將尋訪法國布拉姆畢爾

哥雅晚年居住的家，克羅阿布朗修街 24 號

斯溫泉而向斐迪南七世告假六個月。六月出發，但並未抵達溫泉區，反而去了波爾多。待了三日以後轉往巴黎。在巴黎停留兩個月後，九月返回波爾多。其後約四年，多娜·里奧卡蒂亞和女友之女亦一同定居此處。是年創作石版畫〈波爾多之鬥牛〉。

一八二五　七十九歲。一月向斐迪南七世提出延長休假獲准。春天，身體不適。十月購入克羅埃·布蘭許大道上的家。

一八二六　八十歲。騎驢隻身返馬德里，請辭斐迪南七世之宮廷畫家，獲准領取養老金回法國。尚停留在馬德里時，當時已是首席宮廷畫家的畢先帖·羅貝卡為其繪了一幅肖像。

波爾多夏托露斯墓地的哥雅紀念碑（左圖）
義大利畫帖，1993 年普拉多美術館購入（右圖）

一八二七　八十一歲。夏天再度前往馬德里。繪製〈波爾多
　　　　　賣牛奶的女孩〉。

一八二八　八十二歲。提筆畫最後之作〈唐・皮歐・莫里納〉。
　　　　　二月發病，半身不遂，四月十六日凌晨兩點逝於
　　　　　蘭丹丹斯大道家中。四月十七日舉行葬禮，葬於
　　　　　波爾多夏托露斯公墓。

一八七四　哥雅之孫去世，香火斷絕。

一九○一　哥雅之遺骸移至西班牙聖依西多洛教堂。

一九一九　十一月馬德里聖安東尼奧・佛羅里達教堂奉厝哥
　　　　　雅遺骸至今。

一九九三　普拉多美術館購藏哥雅留學義大利時的速寫集《義
　　　　　大利畫冊》。

一九九六　三月八日，馬德里政府機關改建工程中，從百年
　　　　　以上的朽屋廢墟裡赫然發現哥雅的宗教畫。聖父、
　　　　　聖子、聖靈三位一體和聖母瑪利亞之描繪，專家
　　　　　一致認為九成以上屬實，推測約為一七八○年代
　　　　　初期之作品。

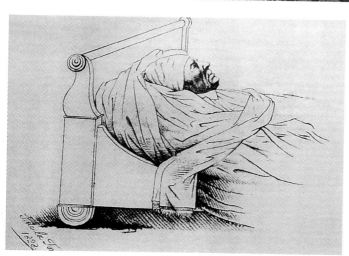

波爾多哥雅紀念館內景（上圖）

1828 年 4 月 1 日，孫馬里安諾根據父親所說的樣子畫出祖父哥雅臥病的容體（左下圖）

馬德里普拉多美術館的哥雅門入口樹立的哥雅雕像（右下圖）

國家圖書出版品預行編目資料

哥雅＝Goya／何政廣主編－初版．－臺北市
藝術家．民 87
面： 公分．－（世界名畫家全集）

ISBN 957-8273-13-4

1. 哥雅（Goya,Francesco, 1746-1828）-傳記
2. 哥雅（Goya,Francesco, 1746-1828）-作品
集-評論 3. 畫家-西班牙-傳記

940.99461　　　　　　　　　87015236

世界名畫家全集

哥雅 Goya

何政廣／主編

發行人　何政廣
編　輯　王庭玫・魏伶容・林毓茹
美　編　王孝嫩・林憶玲
出版者　藝術家出版社
　　　　台北市重慶南路一段 147 號 6 樓
　　　　TEL：（02）23719692~3
　　　　FAX：（02）23317096
　　　　郵政劃撥：0104479-8 號帳戶

總　經　銷　時報文化出版企業股份有限公司
　　　　　　桃園縣龜山鄉萬壽路二段351號
　　　　　　TEL:（02）2306-6842

印　刷　欣　佑彩色製版印刷有限公司
初　版　中華民國 87 年（1998）12 月
定　價　台幣 480 元

ISBN　　957-8273-13-4
法律顧問　蕭雄淋